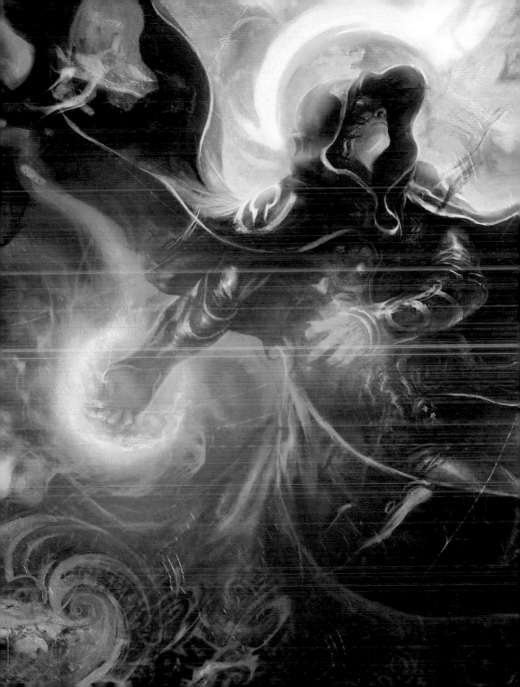

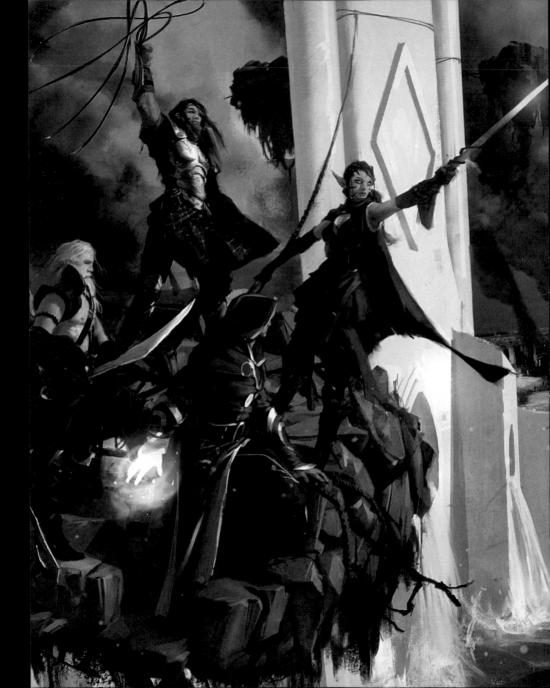

MAGIC
THE GATHERING

EL SURGIMIENTO
DE LOS GUARDIANES

UNA HISTORIA VISUAL

Traducción de Mónica Rubio

Prólogo de Jenna Helland

Rocaeditorial

CONTENIDO

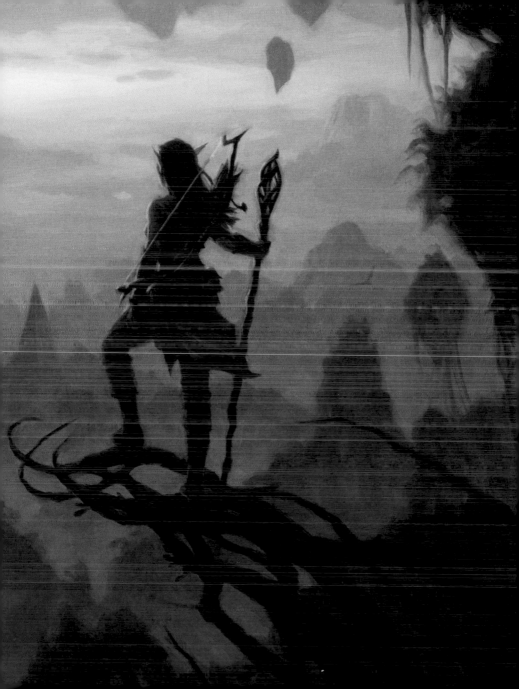

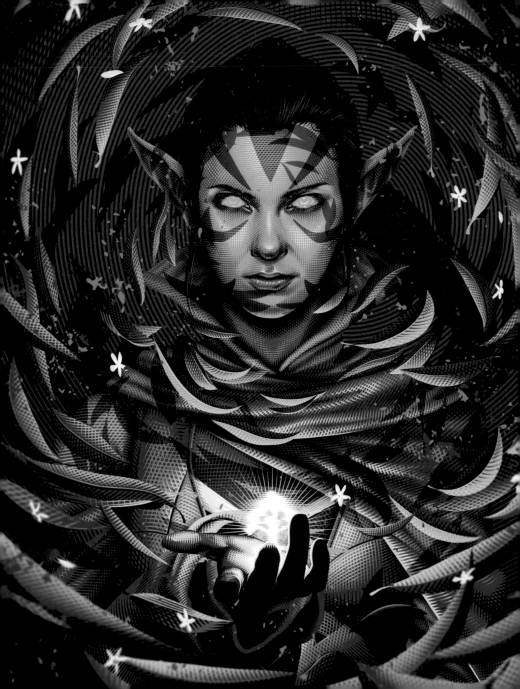

EL SURGIMIENTO
DE LOS GUARDIANES

Prólogo de Jenna Helland

En 2007, mi primer encargo para *Magic: The Gathering* fue escribir un texto *flavor* para el nuevo mazo de cartas *Eventide*. Aunque los planeswalkers se presentaron por primera vez en el juego coleccionable solo unos meses antes en *Lorwyn*, no aparecían en la historia de ese plano. Mi primera experiencia cuando escribí ficción planeswalker no llegó hasta más tarde, cuando se nos encargó a Doug Beyer y a mí que escribiéramos una historia para el mazo de duelo *Garruk vs. Liliana*. ¿Por qué quería lanzar el guante ese señor de las bestias y nigromántico? Era necesario crear una pequeña historia; lo suficiente para un anuncio creativo en el encarte y un cómic corto.

Por entonces, *Magic* tenía una larga historia de ficción, pero no había mucho material para escribir sobre la encarnación actual de los planeswalkers. Los «Cinco de Lorwyn» eran muy nuevos, por lo que no podía saberse mucho acerca de quiénes eran Liliana y Garruk. Sabíamos que Liliana había vendido su alma a cambio de juventud. Garruk era un solitario al que le gustaban las bestias. Aparte de eso y de las limitaciones de la rueda de color (una estructura de principios que guía el diseño del juego de cartas) teníamos un lienzo en blanco para crear. De modo que Doug y yo inventamos el Velo de Cadenas fabricado por una civilización de ogros

◄ Nissa Revane ► Tracie Ching

desaparecida hace mucho tiempo. Lo deseaba un demonio, y Liliana estaba en deuda con él. Garruk se interpuso y nació una archienemistad.

Ni Doug ni yo pudimos prever cómo esa semilla de historia iba a generar tantos superfans, que nos habían seguido desde el cómic, pasando por las historias únicas de los *Uncharted Realms* y los *ebooks*, hasta la ficción para web con historias que cubren múltiples mazos de cartas *Magic*.

James Wyatt se unió al equipo en 2014 y se le encomendó la tarea de escribir la historia del origen de Liliana. «Los antecedentes son un poco complicados», dijo escuetamente durante una de nuestras primeras reuniones preparatorias. Y esto lo decía un tipo que se había pasado catorce años escribiendo para *Dragones y mazmorras*, una IP con su propia complicada historia.

Me detuve. James me había interrumpido mientras yo trataba de explicar el canon que tenía en la cabeza para el Raven Man. No pude negar que tenía razón. Era hora de que cambiáramos el modo en que estábamos enfocando el relato de la historia.

En ese punto, las cartas de planeswalkers ya llevaban años funcionando, y varias novelas incluían a nuestro creciente elenco de personajes. Originalmente, antes de la llegada de las cartas de planeswalkers, Urza y sus compañeros pre-Mending (las primeras versiones de los planeswalkers que aparecían en las novelas de *Magic*) habían sido dioses virtuales que podían vivir eternamente y plegaban el tejido de la existencia a voluntad. Se podía uno divertir con personajes así, pero al final es difícil contar historias interesantes acerca de personajes que pueden hacer cualquier cosa. Después de los acontecimientos de la expansión de *Time Spiral*, los planeswalkers cambiaron: se volvieron mortales, sus poderes tenían limitaciones..., y consiguieron tener sus propias cartas.

Sin embargo, el aspecto humano de esos nuevos planeswalkers seguía desarrollándose. Durante varios años, posteriores a *Lorwyn*, los planeswalkers tendían a ser solitarios, desconectados de los planos a los que viajaban. No compartían su identidad con otros. Muy pocos sabían que los planeswalkers existían. Eran marginados.

Para mí, Ajani Melena Dorada era la personificación de esto. Su carta ayudaba a todos los que tenía alrededor. Pero era un paria, su tribu lo evitaba por ser diferente. Eso a veces parecía una metáfora narrativa para los planeswalkers en general: permanece en las sombras, porque, si te ven, te odiarán por ser diferente.

En conversaciones con colegas, hablamos de diferentes tipos de historias de planeswalkers. ¿Y si un planeswalker mostraba su auténtica naturaleza al mundo? ¿O si tenía relaciones significativas con personas de los planos? ¿Y si diseñábamos personajes con los que los jugadores podían identificarse incluso aunque los mundos fueran fantásticos?

Desde mi punto de vista, la filosofía narrativa dominante de los planeswalkers reflejaba un problema ético del mundo real: si vieras que ocurre algo malo, ¿te implicarías?

Es una pregunta fundamental en cualquier sociedad, real o imaginada. Ya seas un ciudadano medio de las calles de Seattle, o un planeswalker en las calles de Thraben, la pregunta sigue siendo la misma: si alguien está sufriendo y tú tienes la capacidad de ayudar, ¿lo harías?

Queríamos personajes que respondieran que sí a esta pregunta, y así fue como nacieron los Guardianes. Como el Mal sigue floreciendo en el Multiverso, queríamos crear personajes que se enfrentaran a él. Presentamos a nuestro «superequipo» en *Magic Origins*, y estas eran las primeras características de los cinco personajes:

- **Gideon**: el delincuente reformado que se convierte en protector de los débiles.
- **Jace**: el brillante telépata de misterioso pasado.
- **Liliana**: la taimada nigromante que teme a la muerte.
- **Chandra**: la fogosa piromántica que usa el fuego para resolver cualquier problema.
- **Nissa**: la guerrera elfo que se dedica a proteger la naturaleza en todos los mundos.

Recuerdo haber trabajado con el equipo sobre estas características, que aún describen adecuadamente a los Guardianes. Pero durante los años que han transcurrido, a través de docenas de historias escritas por miembros del equipo creativo, las características se han matizado más aún:

- **Gideon**: un hombre de fe. La piedra angular. La única persona con la que siempre puedes contar.
- **Jace**: tan listo que sus planes tienen planes. Ligeramente menos irritante cuando va sin camisa.
- **Liliana**: un prodigio de arrogancia y autodesprecio. Sorprendentemente, una auténtica amiga.
- **Chandra**: la fogosa piromántica que usa el fuego para resolver cualquier problema. (Sí, la primera vez lo clavamos.)
- **Nissa:** una extraña introvertida que percibe la geometría desconocida de la existencia.

Evidentemente, sería aburrido que todos nuestros planeswalkers tuvieran la misma motivación para salvar el mundo. Necesitamos villanos. Necesitamos conflicto. En el Multiverso ocurren cosas horribles porque en el mundo ocurren cosas horribles. El alma de la narración es la experiencia compartida de la pena, el dolor y, a veces, la alegría inesperada.

Para algunos, la idea de un superequipo que lucha contra el mal parece pintoresca. Pero el concepto también es intemporal y apela a nuestra necesidad de seguridad en un mundo caótico. El Multiverso es un lugar muy grande y hay mucho sitio para historias retorcidas, matices morales y tonos de gris. No me interpretéis mal: los Guardianes tienen su parte de complejidad (te estoy hablando a ti, Liliana). Pero en su concepción, buscamos el corazón, la comprensión, para un grupo de personas que, cuando se enfrentan al sufrimiento, hacen lo que pueden para ayudar a aquellos que lo necesitan. ⬇

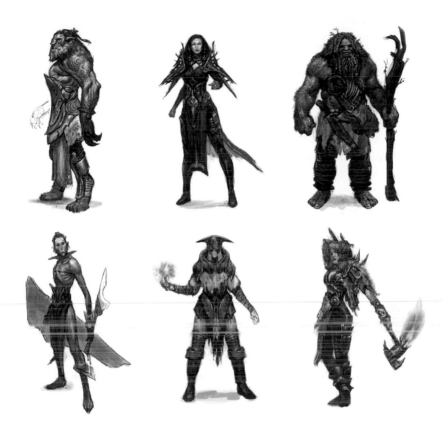

Primeros *concept art* de los planeswalkers ▶ Anthony Francisco

«Es curioso pensar que el quinteto original de los planeswalkers (los Cinco de Lorwyn)
no eran seres míticos y extraños. Esa cualidad ya ni siquiera existe en las cartas Magic.
Estoy orgullosísimo del trabajo realizado por los diseñadores y desarrolladores en esta
primera serie; una tarea sin duda difícil, ya que empezábamos de la nada y teníamos
muchas palabras y números con los que trabajar. Al final, acertamos plenamente
con el concepto, hicimos cartas divertidas y poderosas, y abrimos la puerta
a un nuevo legado de impresionantes personajes para Magic.»

Aaron Forsythe, director sénior de R&D

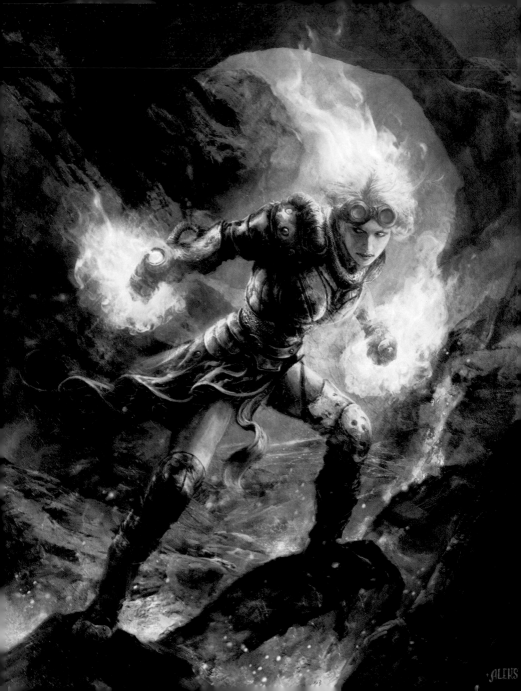

Chandra Nalaar

No hay virtud en la sutileza, al menos en lo que se refiere a Chandra Nalaar. Es una planeswalker segura de sí, ardiente y desafiante cuya especialidad es la piromancia: hechizos de fuego, fuego y más fuego.

Creció como usuaria de magia en un plano de inventores y está acostumbrada a ser la oveja negra. De hecho, aprendió a aceptar y a celebrar su independencia gracias al ejemplo establecido por sus renegados padres. Pero ella y sus padres fueron perseguidos por los cónsules locales por transgresiones contra la dictadura opresora del Consulado. Sus padres fueron brutalmente castigados y la propia Chandra fue sentenciada a ser ejecutada por crímenes que no había cometido. Indignada, atemorizada y dolorida, la chispa de Chandra explotó en un estallido incontrolado de piromancia, bañando de fuego a sus castigadores y transportándose a sí misma a un nuevo plano. Creyendo que sus padres habían muerto por culpa de semejante despliegue mágico, Chandra se sintió perdida y sola hasta que la acogió una orden monástica de piománticos que le enseñaron cómo canalizar sus impulsos y controlar su don.

Chandra, el fuego de Kaladesh 1 🔴 🔴

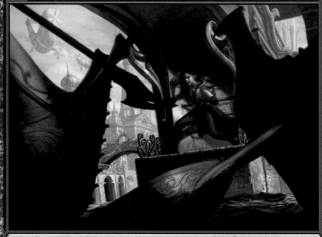

Criatura legendaria — Chamán humano

Siempre que lances un hechizo rojo, endereza a Chandra, el fuego de Kaladesh.

🔄: Chandra, el fuego de Kaladesh hace 1 punto de daño al jugador objetivo. Si Chandra ha hecho 3 o más puntos de daño este turno, exíliala, luego regrésala al campo de batalla transformada bajo el control de su propietario.

2/2

135/272 M ▸ Eric Deschamps TM & © 2015 Wizards of the Coast

Chandra, llamarada rugiente

Planeswalker — Chandra

+1: Chandra, llamarada rugiente hace 2 puntos de daño al jugador objetivo.

-2: Chandra, llamarada rugiente hace 2 puntos de daño a la criatura objetivo.

-7: Chandra, llamarada rugiente hace 6 puntos de daño a cada oponente. Cada jugador que recibió daño de esta manera obtiene un emblema con "Al comienzo de tu mantenimiento, este emblema te hace 3 puntos de daño".

4

135/272 M

Chandra Nalaar

3 R R

Caminante de planos — Chandra

+1: Chandra Nalaar hace 1 punto de daño al jugador objetivo.

-X: Chandra Nalaar hace X puntos de daño a la criatura objetivo.

-8: Chandra Nalaar hace 10 puntos de daño al jugador objetivo y a cada criatura que controla.

Aleksi Briclot

6

Chandra, Invocallamas

4 {R} {R}

Planeswalker — Chandra

+1: Pon en el campo de batalla dos fichas de criatura Elemental rojas 3/1 con la habilidad de prisa. Exílialas al comienzo del próximo paso final.

0: Descarta todas las cartas en tu mano. Luego, roba esa misma cantidad de cartas más una.

−X: Chandra, Invocallamas hace X puntos de daño a cada criatura.

4

· JASON RAINVILLE

TM & © 2016 Wizards of the Coast

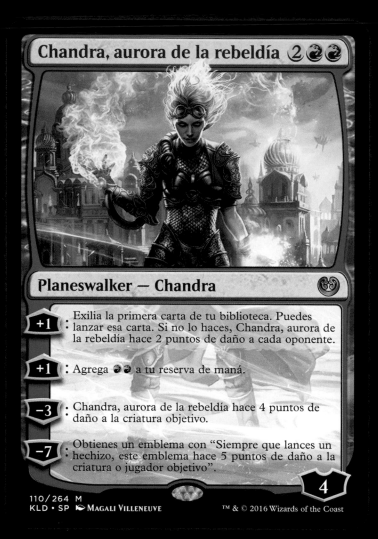

Chandra, aurora de la rebeldía 2 🔥🔥

Planeswalker — Chandra

+1: Exilia la primera carta de tu biblioteca. Puedes lanzar esa carta. Si no lo haces, Chandra, aurora de la rebeldía hace 2 puntos de daño a cada oponente.

+1: Agrega 🔥🔥 a tu reserva de maná.

−3: Chandra, aurora de la rebeldía hace 4 puntos de daño a la criatura objetivo.

−7: Obtienes un emblema con "Siempre que lances un hechizo, este emblema hace 5 puntos de daño a la criatura o jugador objetivo".

4

110/264 M

KLD • SP 🖋 MAGALI VILLENEUVE ™ & © 2016 Wizards of the Coast

«Chandra rugió, borrando todas las palabras de su mente, y una oleada de fuego surgió de su cuerpo y se estrelló contra la puerta. Como el mar lamiendo el gran dique de Sea Gate, lanzó hacia arriba un chorro de chispas y luego se volvió hacia ella.»

Embotellada, página 11, escrito por James James Wyatt

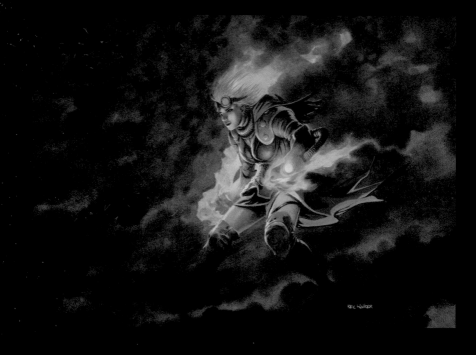

▲ Chandra Nalaar ➤ Kev Walker ▸ Chandra Incendiada ➤ Steve Argyle

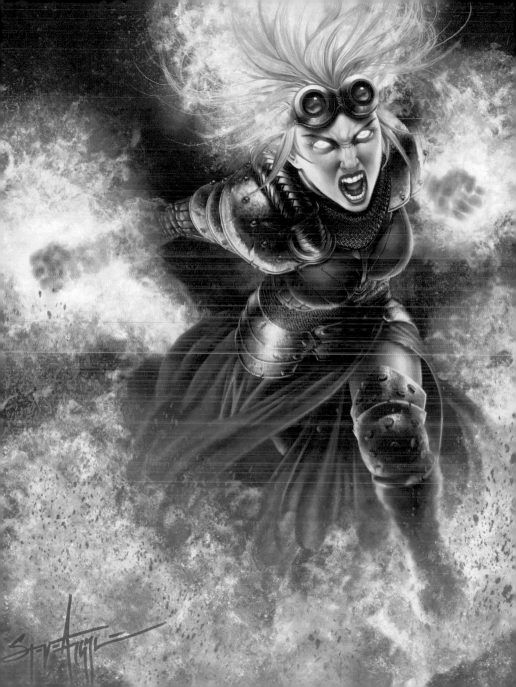

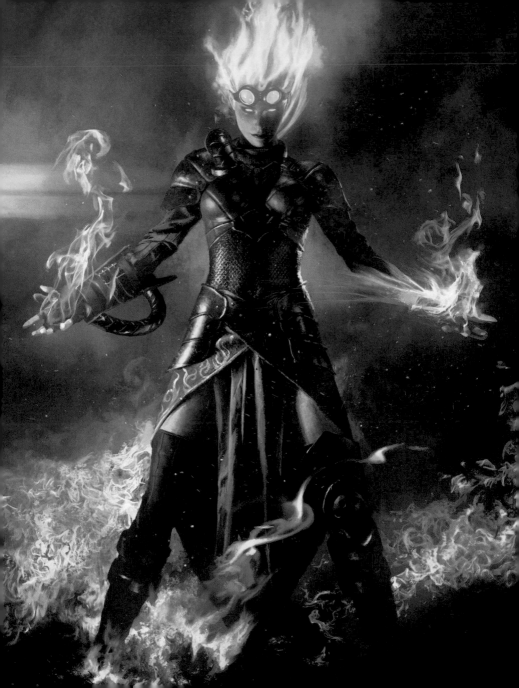

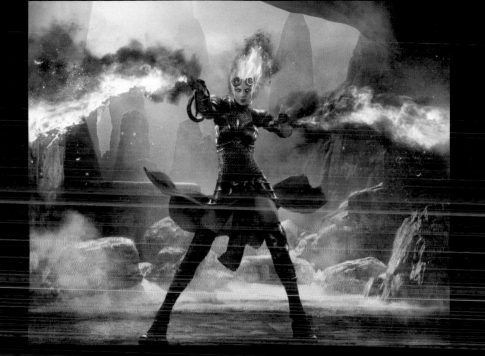

Key art alternativo *M14* ✒ Brad Rigney

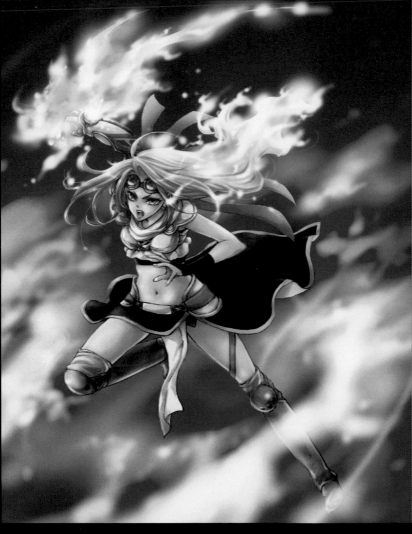

Chandra Nalaar ➤ Yoshino Himori

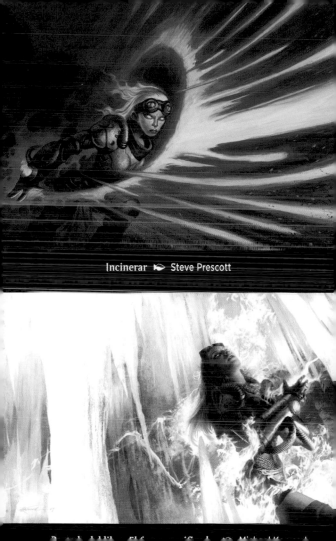

Incinerar 🗡 Steve Prescott

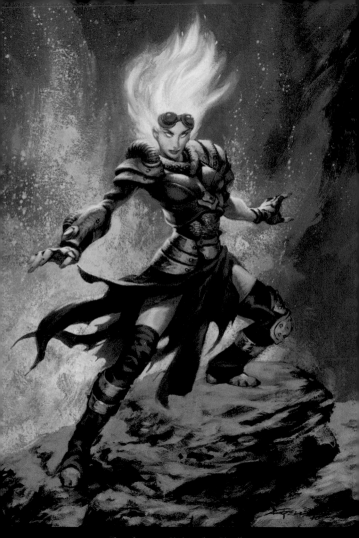

Chandra ◆ Christopher Moeller

Chandra, la Antorcha ► D. Alexander Gregory

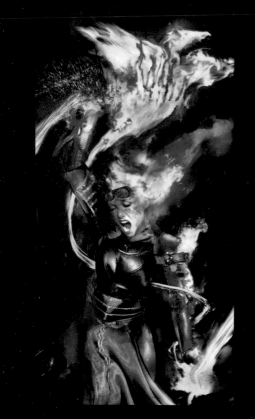

▲ **Chandra** ▶ David Hollenbach

▶ **El Fénix de Chandra** ▶ Aleksi Briclot

ALEKSI

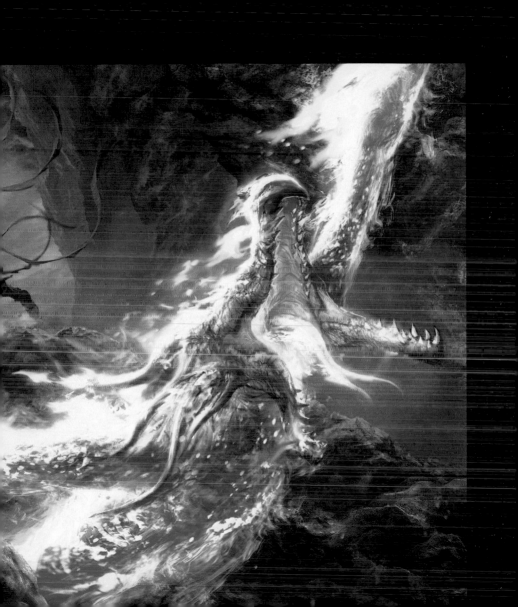

«Soy fuego.
Todo lo demás es combustible.»

La senda del planeswalker, vol. 2, portada del libro ❧ Jason Chan

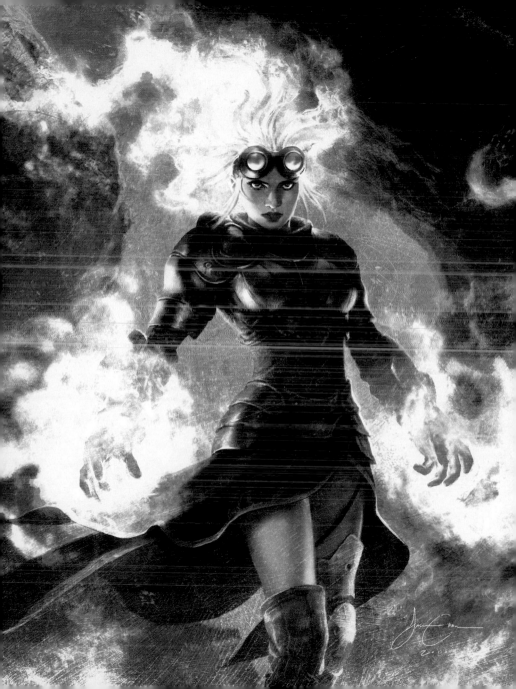

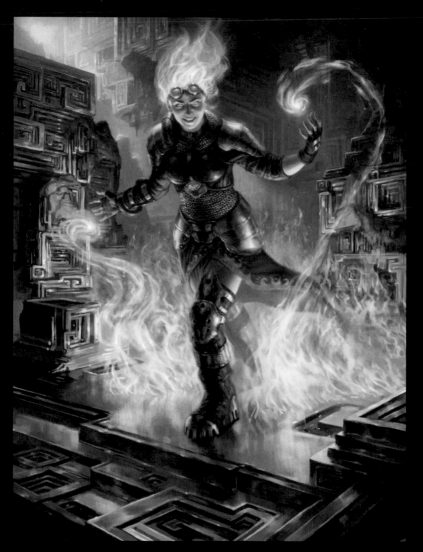

Chandra, Invocallamas ✑ Jason Rainville

«Ve hacia delante y corre.
El objetivo está sobrevalorado.»

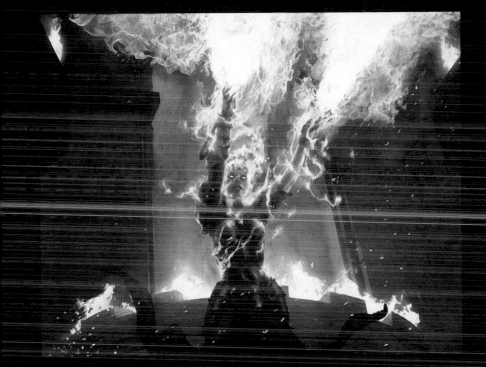

Llamarada arrasadora ✍ Aleksi Briclot

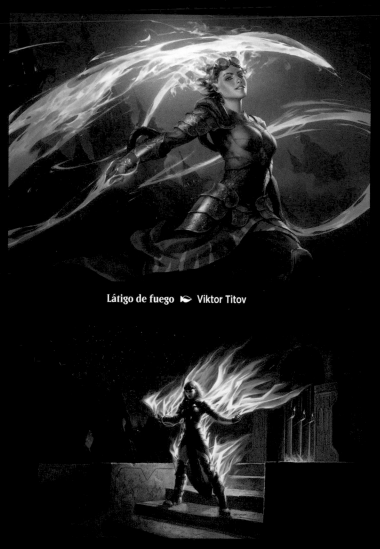

Látigo de fuego ➣ Viktor Titov

Chandra, Llamarada Rugiente ➣ Eric Deschamps

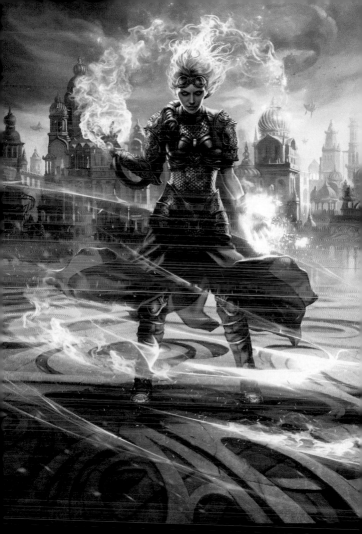

Chandra, Aurora de la Rebeldía Magali Villeneuve

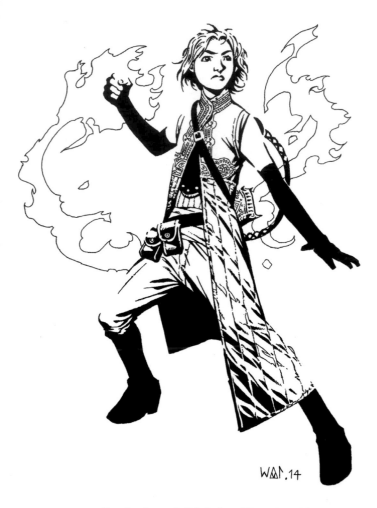

Chandra, Fuego de Kaladesh ✆ Wayne Reynolds

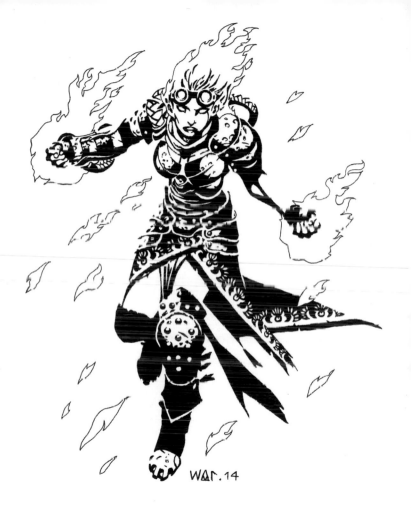

Chandra, Llamarada Rugiente ᐳ Wayne Reynolds

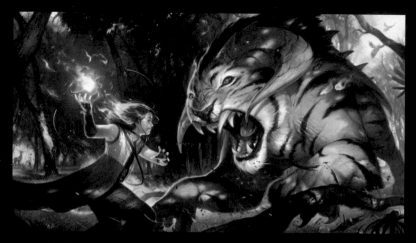

Duelos de los planeswalkers 2016 intersticial de Chandra ✒ Victor Adame Minguez

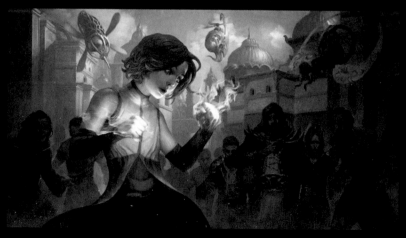

Duelos de los planeswalkers 2016 intersticial de Chandra ✒ Lius Lasahido

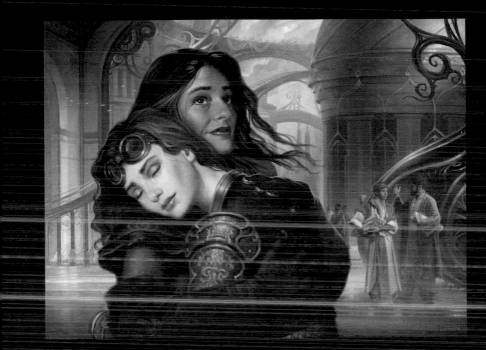

Reunión catártica ✍ Howard Lyon

«Por su naturaleza, *Magic* tiene muchas cartas sobre lucha.
Fue agradable mostrar un momento más feliz en Reunión Catártica:
el momento en que Chandra se reúne con su madre en Kaladesh. La Catarsis
consiste en olvidar el pasado para dar la bienvenida a un futuro más
esperanzador, que es exactamente lo que ambas están experimentando
en ese momento, y lo que se debe sentir cuando se usa la carta.»
Doug Beyer, principal diseñador del juego

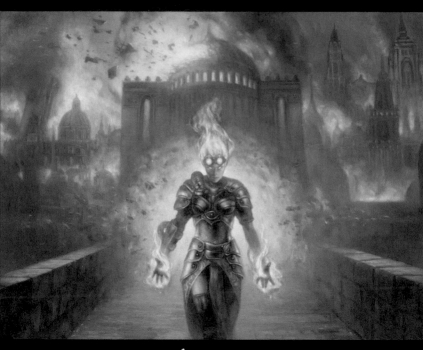

«La respuesta a tu pregunta,
sea la que sea, es: FUEGO.»

La Furia de Chandra ❧ Volkan Baga

Estallido de Chandra ✎ Yongjae Choi

«¿Quieres saber qué opino?
Hacen falta más cenizas.»

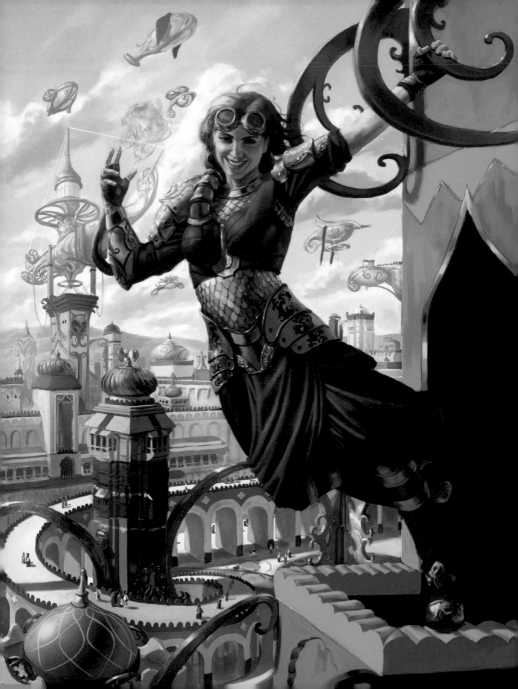

Pirohélice de Chandra ✒ Kieran Yanner

«Sólo conozco una manera de solucionar los problemas. Hasta ahora, siempre ha funcionado.»

◀ Chandra, Pirogenio ✒ Jason Rainville

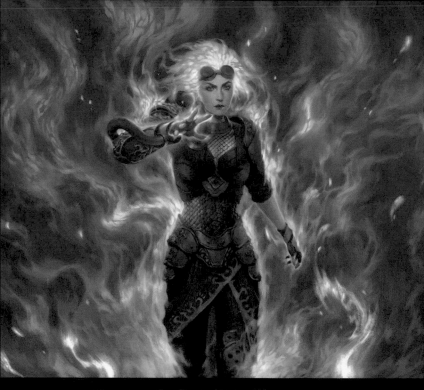

Liberando combustión ✒ Lius Lasahido

«Me aterroriza cualquier cosa que no arda.
Por eso le tengo miedo a **nada.**»

Chandra, Piromaster ✒ Jae Lee

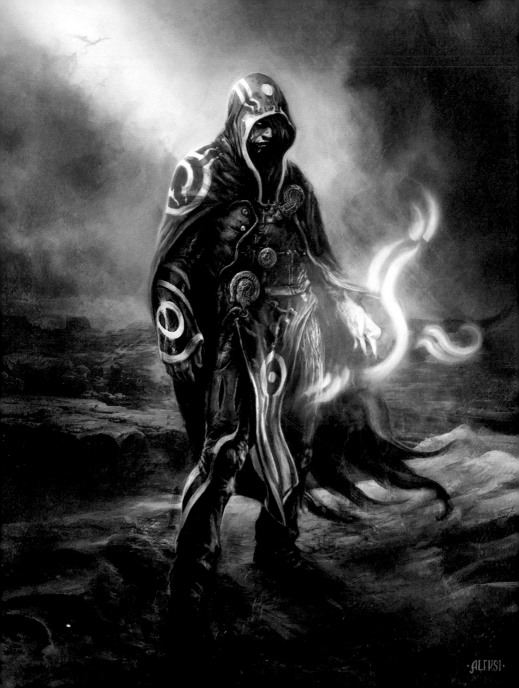

Jace Beleren

Brillante, curioso e impulsado por la necesidad de tenerlo todo controlado, Jace es un maestro de la magia mental: hechizos ilusorios, engaños y lectura de la mente. Sus poderes le permiten manipular a magos enemigos enfrentándose a su magia o usando sus propios hechizos en su contra. Experto analista, tiene un plan optimizado (y un plan de apoyo) para cada situación.

Jace Beleren creció siendo un prodigio mágico en su plano natal de Vryn, y buscó las enseñanzas de la misteriosa esfinge Alhammarret. Gracias a las enseñanzas de la esfinge, Jace aprendió a controlar sus habilidades. Sin embargo, cuando Jace descubrió que Alhammarret lo había estado utilizando para llevar a cabo manipulaciones políticas, se enfrentó a su maestra en una feroz batalla mental. La batalla afectó gravemente a los recuerdos de Jace y le causó un dolor insoportable. La angustia desató su chispa de planeswalker y lo arrancó de su plano natal.

Al darse cuenta de que tenía que arreglárselas solo, la ausencia de recuerdos de Jace despertó un apetito insaciable de conocimiento y verdad. Jace no puede alejarse de un misterio sin resolver. Cree que todo lo que existe puede entenderse y viaja por el Multiverso soñando con llegar a saber un día todo lo que se puede saber.

Jace, prodigio de Vryn

1 🜨

Criatura legendaria — Hechicero humano

🜂: Roba una carta, luego descarta una carta. Si hay cinco o más cartas en tu cementerio, exilia a Jace, prodigio de Vryn, luego regrésalo al campo de batalla transformado bajo el control de su propietario.

"Los pensamientos de las personas simplemente me llegan. A veces no sé si son ellos los que piensan o si soy yo."

0/2

060/272 M ORI · SP ⟡ JAIME JONES ™ & © 2015 Wizards of the Coast

Jace, telépata desenfrenado

Planeswalker — Jace

+1: Hasta una criatura objetivo obtiene -2/-0 hasta tu próximo turno.

−3: Puedes lanzar la carta de instantáneo o de conjuro objetivo de tu cementerio este turno. Si esa carta fuera a ser puesta en tu cementerio este turno, en vez de eso, exíliala.

−9: Obtienes un emblema con "Siempre que lances un hechizo, el oponente objetivo pone las cinco primeras cartas de su biblioteca en su cementerio".

5

060/272 M
ORI • SP ☙ Jaime Jones ™ & © 2015 Wizards of the Coast

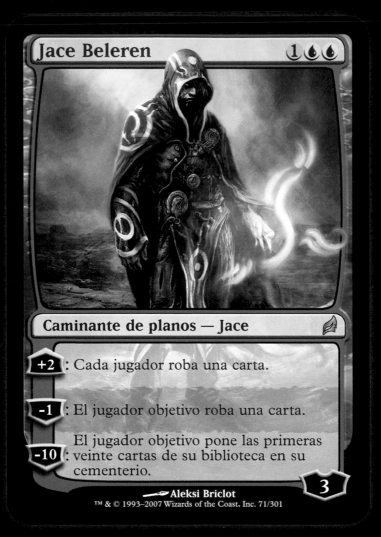

Jace Beleren

1 U U

Caminante de planos — Jace

+2 : Cada jugador roba una carta.

-1 : El jugador objetivo roba una carta.

-10 : El jugador objetivo pone las primeras veinte cartas de su biblioteca en su cementerio.

3

Aleksi Briclot

™ & © 1993–2007 Wizards of the Coast, Inc. 71/301

Jace, el escultor mental

(2)(U)(U)

Planeswalker — Jace

+2: Mira la primera carta de la biblioteca del jugador objetivo. Puedes poner esa carta en el fondo de la biblioteca de ese jugador.

0: Roba tres cartas, luego pon dos cartas de tu mano en la parte superior de tu biblioteca en cualquier orden

-1: Regresa la criatura objetivo a la mano de su propietario.

-12: Exilia todas las cartas de la biblioteca del jugador objetivo, luego ese jugador baraja su mano en su biblioteca.

3

Jason Chan

Jace, arquitecto del pensamiento ②🔵🔵

Planeswalker — Jace

+1: Hasta tu próximo turno, siempre que una criatura que controle un oponente ataque, obtiene -1/-0 hasta el final del turno.

-2: Muestra las primeras tres cartas de tu biblioteca. Un oponente separa esas cartas en dos montones. Pon uno de los montones en tu mano y el otro en el fondo de tu biblioteca en cualquier orden.

-8: Por cada jugador, busca en la biblioteca de ese jugador una carta que no sea tierra y exíliala, luego ese jugador baraja su biblioteca. Puedes lanzar esas cartas sin pagar sus costes de maná.

4

⌐◄━ **Jaime Jones**

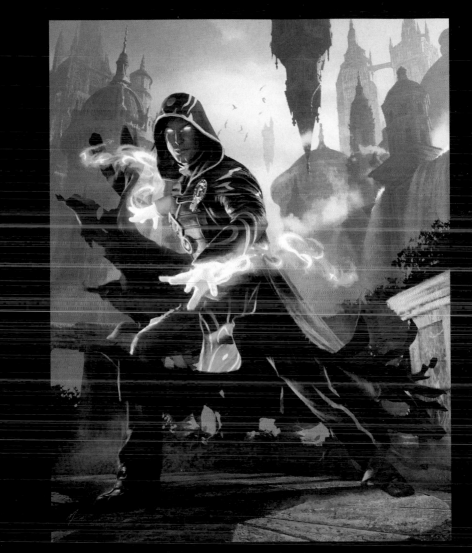

Jace Beleren ✒ Michael Komarck

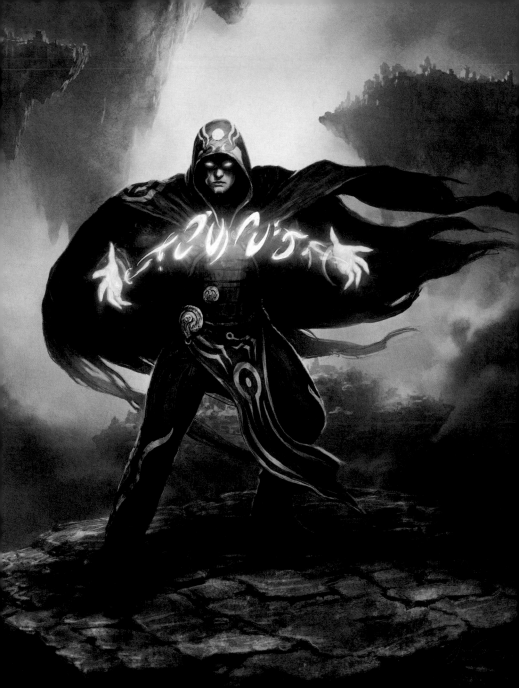

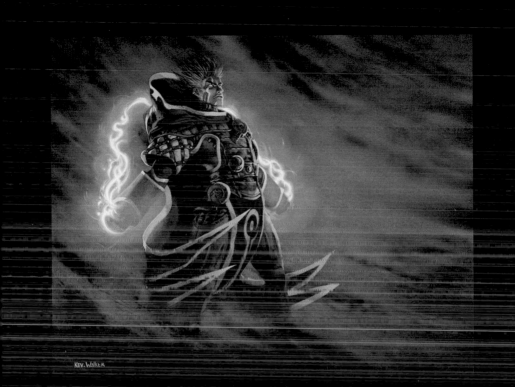

Jace Beleren ⟜ Kev Walker

«Jace era amado y era el héroe de la historia. El equipo creativo de la historia vino a hablar conmigo y nos pidió que hiciéramos el planeswalker más estupendo posible. Con Jace, el Escultor de la Mente, creo que lo conseguimos.»
Mike Turian, principal diseñador de producto

◄ Jace, el Escultor de la Mente ⟜ Jason Chan

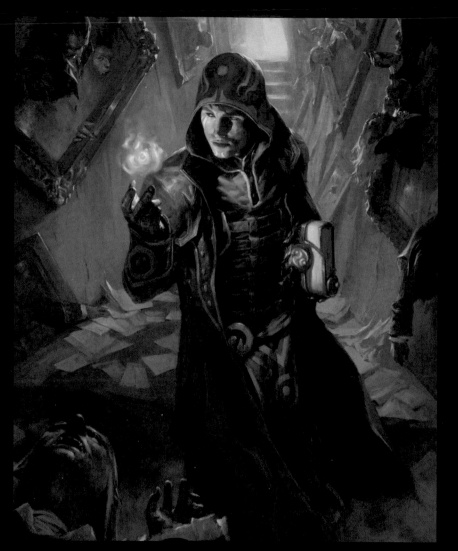

Jace, Descifrador de Misterios 🔖 Tyler Jacobson

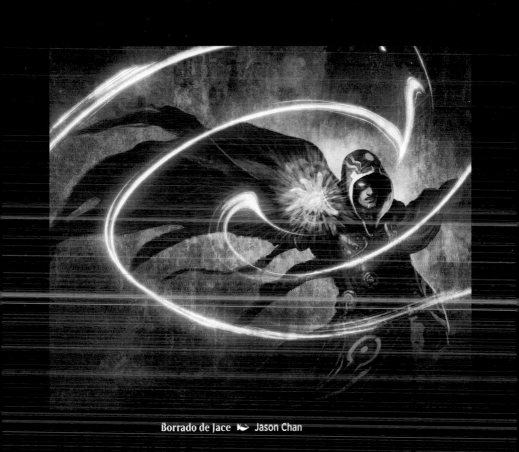

Borrado de Jace 🔖 Jason Chan

«Si quisiera, podría arrancar
recuerdos de tu mente como
páginas de un libro.»

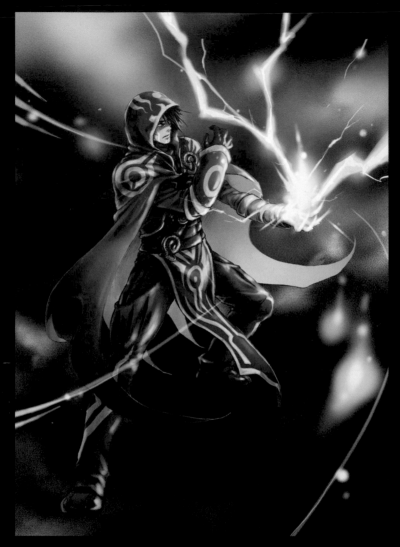

Jace Beleren ❧ Yoshino Himori

Jace Beleren ☙ Christopher Moeller

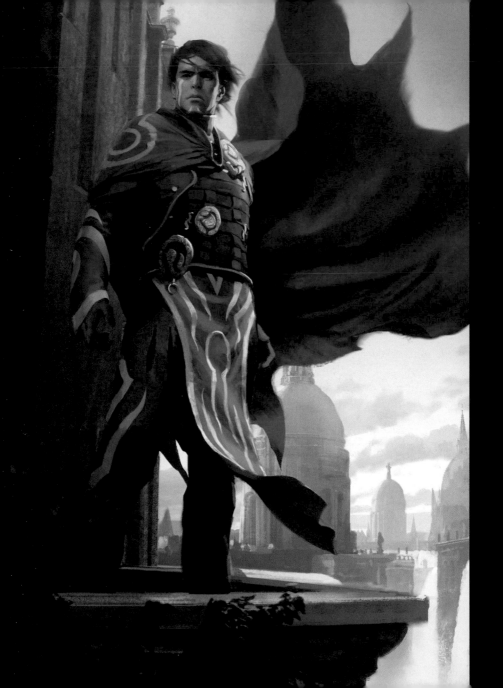

«A veces, lo único que se necesita es un poco de **introspección.**»

Ilusión ✎ Raymond Swanland

◄ Jace, Arquitecto del Pensamiento ✎ Jaime Jones

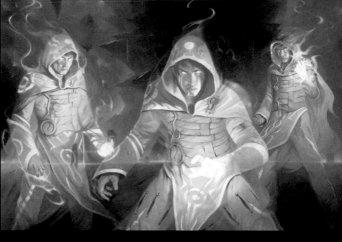

Batallón de Ilusiones de Jace ⤜ Victor Adame Minguez

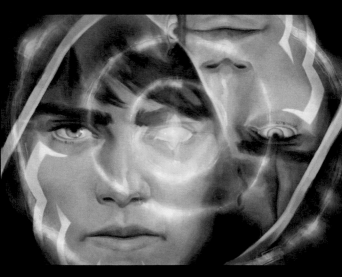

Negación ⤜ Jason Rainville

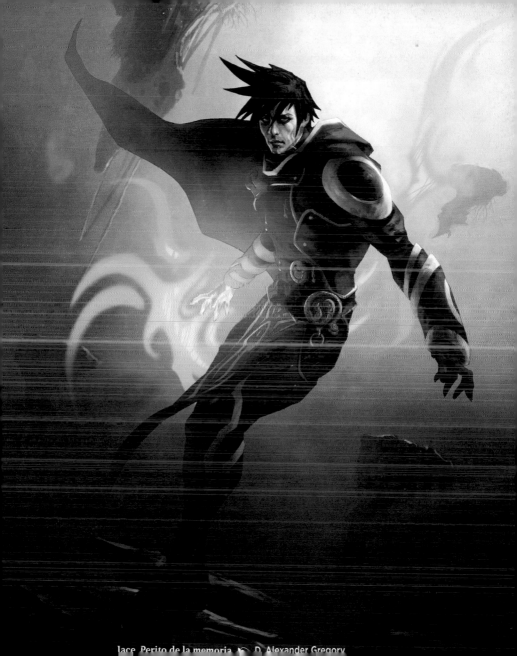

Jace, Perito de la memoria · D. Alexander Gregory

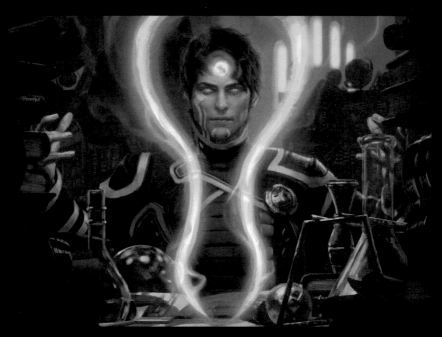

Tutor Místico ↜ Yongjae Choi

«La sabiduría es un arma.
Escoge cuidadosamente a tus enemigos.»

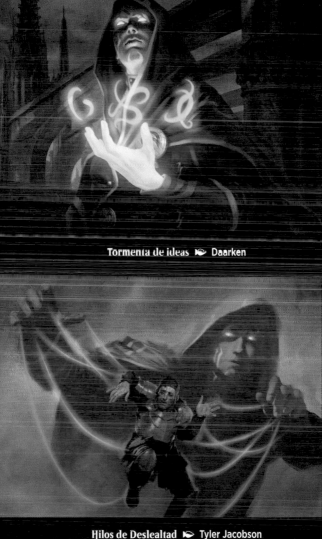

Tormenta de ideas Daarken

Hilos de Deslealtad Tyler Jacobson

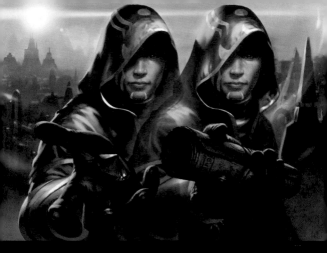

Dones no entregados ᕗ Chris Rallis

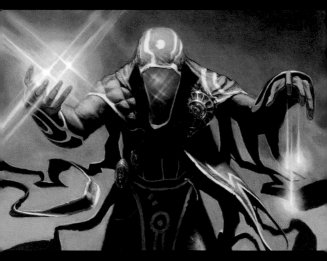

Realidad o ficción ᕗ Matt Cavotta

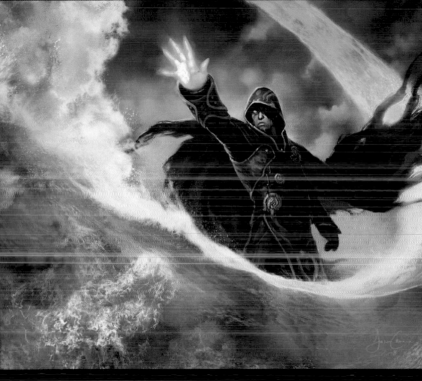

Contrahechizo ☚ Jason Chan

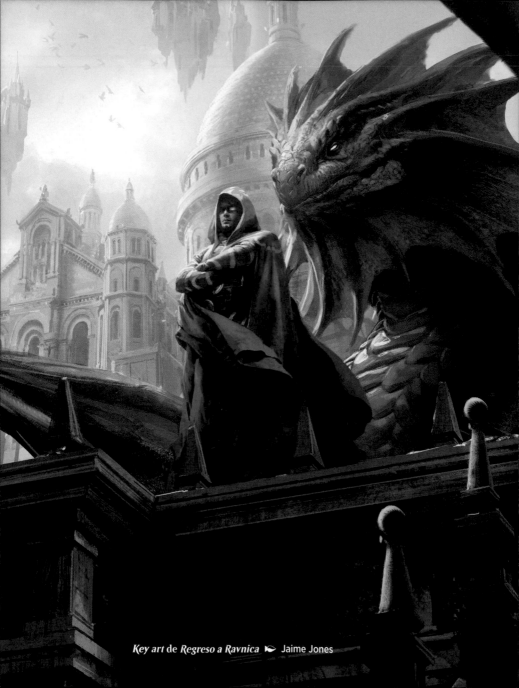

Key art de Regreso a Ravnica ❧ Jaime Jones

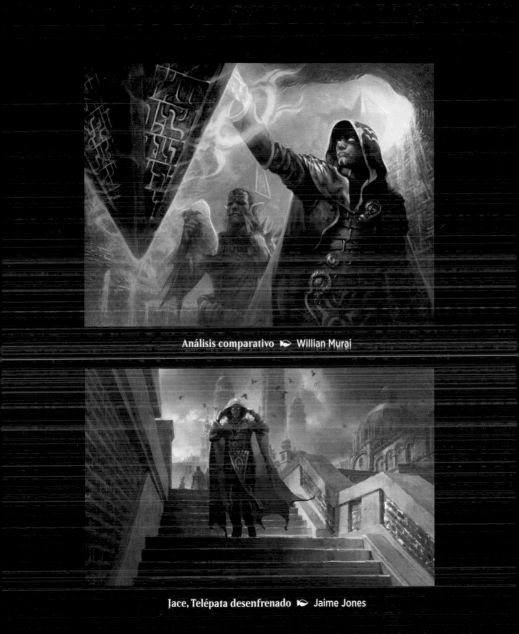

Análisis comparativo ➤ Willian Murai

Jace, Telépata desenfrenado ➤ Jaime Jones

Portada del libro *Agentes del Artificio* ➤ Aleksi Briclot

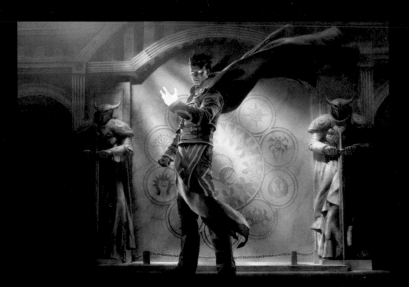

Jace, Pacto entre Gremios vivientes ✒ Chase Stone

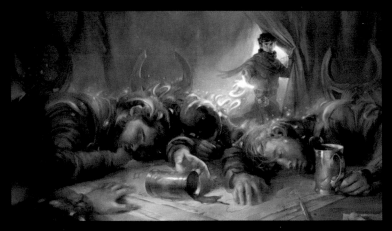

Dormidos ✒ Cynthia Sheppard

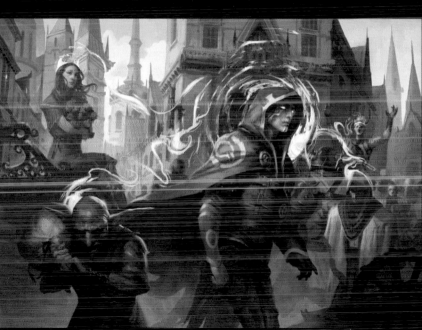

«No me hagas entrar a la fuerza
por la puerta trasera de tu mente.
Puede que nunca vuelva a cerrarse
como es debido.»

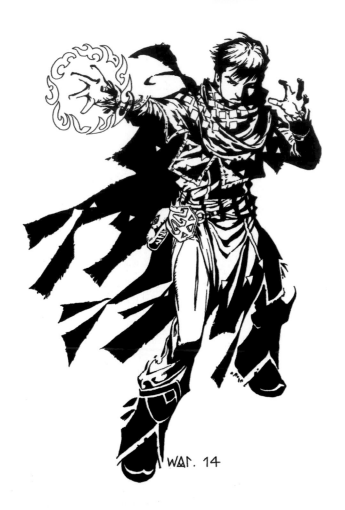

WAR. 14

Jace, el Prodigio de Vryn ✒ Wayne Reynolds

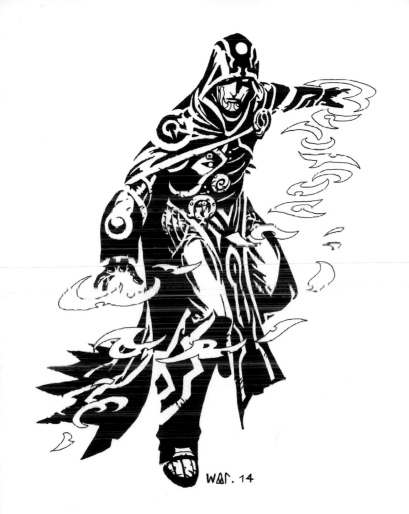

Jace, Telépata desenfrenado ▸ Wayne Reynolds

Concept art para Jace adolescente ❧ Eric Deschamps

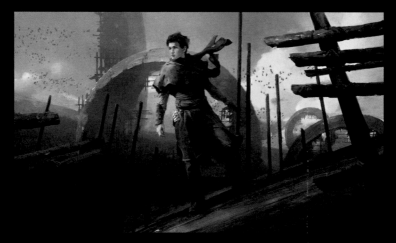

Jace, el Prodigio de Vryn ❧ Jaime Jones

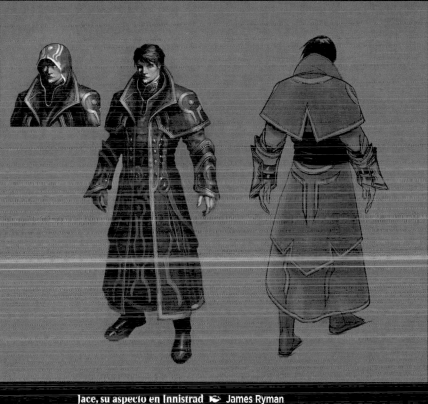

Jace, su aspecto en Innistrad ✍ James Ryman

Jace, Pacto entre Gremios vivientes ⮞ Jae Lee

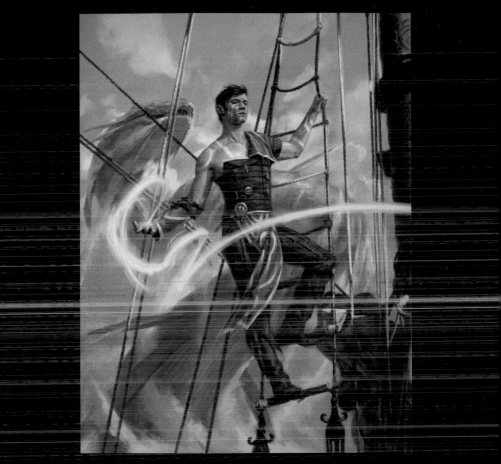

Jace, Náufrago astuto ✆ Kieran Yanner

«Muchas cartas que representan a Jace tienen mecánicas de juego que reflejan sus poderes de manipulación de la memoria. Para la imagen de Jace, Astuto Náufrago, decidimos explorar un aspecto de Jace que estuviera bien establecido en su pasado, su habilidad para crear potentes ilusiones.»
Ethan Fleischer, diseñador sénior del Juego

«Tu falta
de imaginación
lo dice todo.»

Omnisciencia ✈ Jason Chan

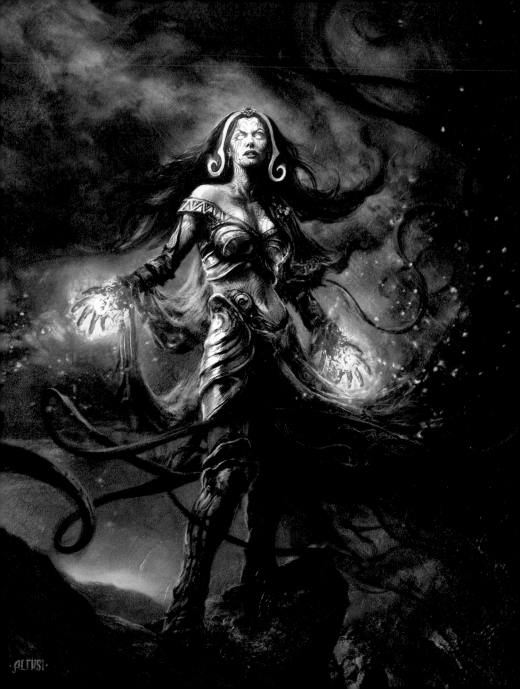

Liliana Vess

Bella, astuta y sumamente ambiciosa, Liliana Vess ha conseguido dominar el oscuro arte de la nigromancia. Sus conjuros reaniman a los muertos y corrompen a los vivos. Sin edad y carismática, es aguda como el filo de una navaja y vive para perseguir el poder. La ambición de Liliana la ha conducido a interactuar con seres de todo el Multiverso, pero, en el fondo, el auténtico amor y la verdadera prioridad de Liliana es ella misma.

Curandera de noble cuna del plano de Dominaria, Liliana descubrió la nigromancia por primera vez al intentar sanar a su hermano enfermo; condenándolo sin darse cuenta a pasar toda la eternidad como uno de los no muertos. El terror a la muerte y el dolor de su culpa encendieron su chispa planeswalker, y se descubrió a sí misma en el plano de Innistrad. Más de un siglo después, Liliana forjó un pacto con cuatro de los demonios más poderosos del Multiverso a cambio del don de la eterna juventud. El texto del pacto quedó grabado de forma indeleble en su piel. Pero a Liliana nunca le ha ido la servidumbre, y recuperó su libertad venciendo a los cuatro que la tenían atrapada. Su búsqueda de la libertad la condujo hasta el demoniaco Velo de Cadenas, por el que peleó con Garruk Wildspeaker. El Velo de Cadenas amplifica sus poderes, pero a costa de su salud y cordura.

◄ **Liliana Vess** ✑ Aleksi Briclot

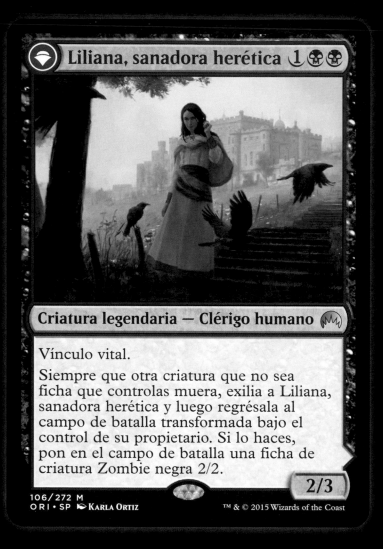

Liliana, sanadora herética {1}{B}{B}

Criatura legendaria — Clérigo humano

Vínculo vital.

Siempre que otra criatura que no sea ficha que controlas muera, exilia a Liliana, sanadora herética y luego regrésala al campo de batalla transformada bajo el control de su propietario. Si lo haces, pon en el campo de batalla una ficha de criatura Zombie negra 2/2.

2/3

106/272 M

ORI • SP ☛ KARLA ORTIZ

™ & © 2015 Wizards of the Coast

Liliana, nigromante orgullosa

Planeswalker — Liliana

+2: Cada jugador descarta una carta.

-X: Regresa la carta de criatura objetivo que no sea legendaria con coste de maná convertido de X de tu cementerio al campo de batalla.

-8: Obtienes un emblema con "Siempre que una criatura muera, regrésala al campo de batalla bajo tu control al comienzo del próximo paso final".

3

106/272 M

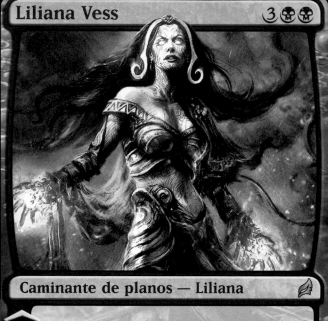

Liliana Vess

3 💀💀

Caminante de planos — Liliana

+1: El jugador objetivo descarta una carta.

-2: Busca una carta en tu biblioteca, luego barájala y pon esa carta en su parte superior.

-8: Pon en juego bajo tu control todas las cartas de criatura de todos los cementerios.

5

Aleksi Briclot

TM & © 1993–2007 Wizards of the Coast, Inc. 121/301

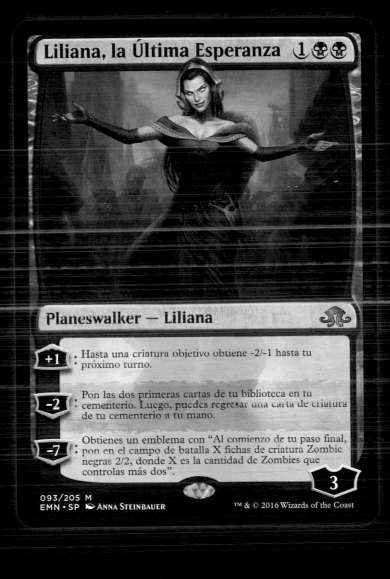

Liliana, la Última Esperanza

1 🗿🗿

Planeswalker — Liliana

+1: Hasta una criatura objetivo obtiene -2/-1 hasta tu próximo turno.

-2: Pon las dos primeras cartas de tu biblioteca en tu cementerio. Luego, puedes regresar una carta de criatura de tu cementerio a tu mano.

-7: Obtienes un emblema con "Al comienzo de tu paso final, pon en el campo de batalla X fichas de criatura Zombie negras 2/2, donde X es la cantidad de Zombies que controlas más dos".

3

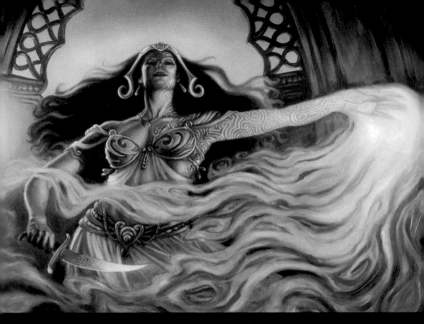

Liliana Vess 🖂 **Kristina Carroll**

«La vida es lo que obtienes de ella.»

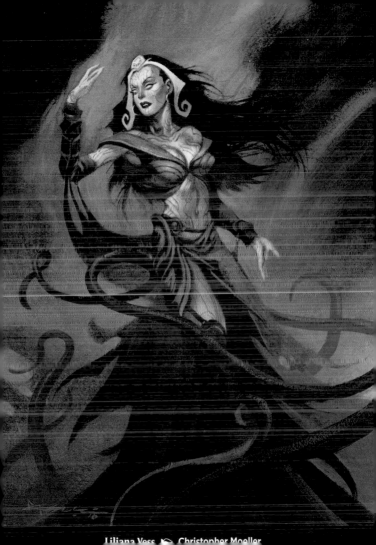

Liliana Vess ◇ Christopher Moeller

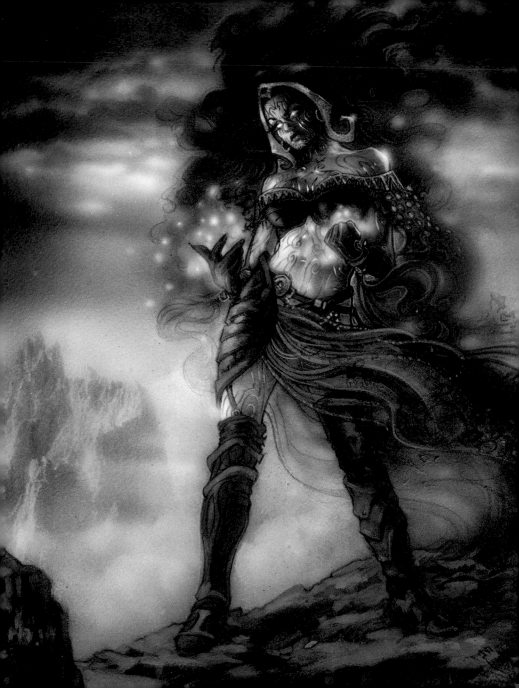

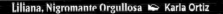

Liliana, Nigromante Orgullosa 🖎 Karla Ortiz

«Liliana fue uno de los primeros diseños de planeswalkers, realizado originalmente para *Future Sight*. A ella, junto con Jace y Garruk, los sacamos de *Future Sight* porque necesitábamos más tiempo para afinar el estilo de carta de los planeswalkers. La primera versión se reutilizaría más tarde para crear sagas en *Dominaria*.»

Mark Rosewater, diseñador jefe

«Desde que empecé a trabajar aquí en 2007, he disfrutado viendo cómo se desarrolla el personaje de Liliana; empezó siendo alguien que hace pactos con demonios a cambio de la eterna juventud, y se acaba convirtiendo en una nigromante que teme a la muerte.»

Jenna Helland, diseñadora principal

◄ **Liliana Vess** 🖎 **Terese Nielsen**

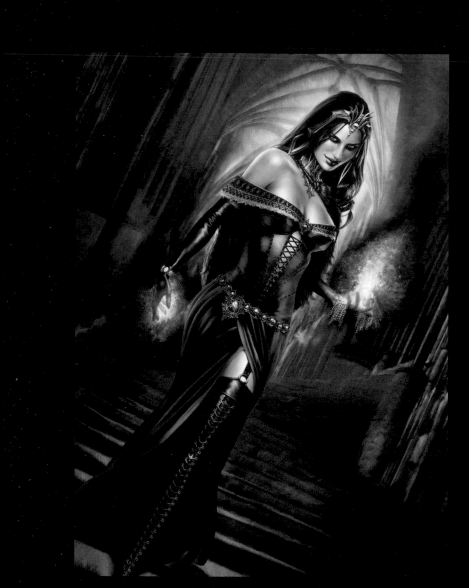

Liliana del Velo ☙ Steve Argyle

Liliana Vess ▶ Kekai Kotaki

Liliana, la Última Esperanza ☙ Anna Steinbauer

Oscuro sacrificio 🐦 Raymond Swanland

«Mi corte brillará más
si tú estás en ella.»

«Encontrarás en mí a un ama maravillosa.»

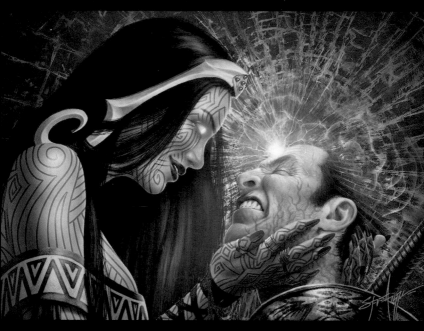

Caricia de Liliana ✒ Steve Argyle

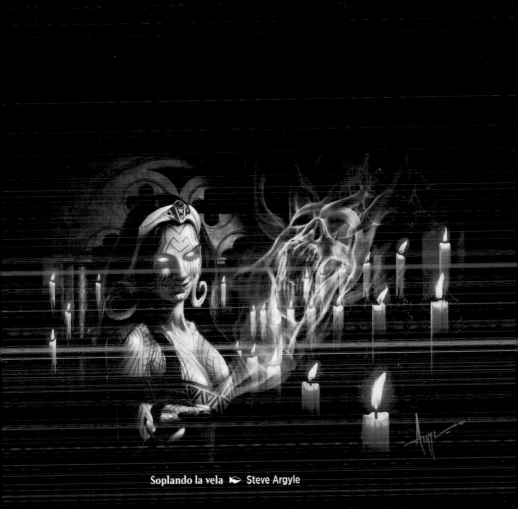

Soplando la vela ➤ Steve Argyle

«¿Te gustaría conocer el sabor de las almas?»

Liliana, Intacta ante la Muerte ▶ Bastien L. Deharme

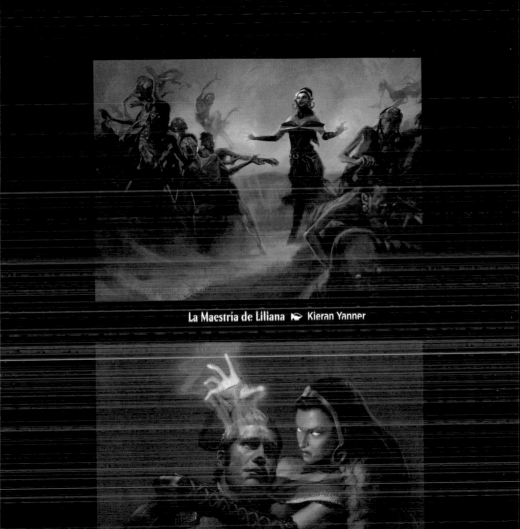

La Maestría de Liliana ❧ Kieran Yanner

«Prefiero las malas compañías.»

Maldición del Velo de Cadenas 🦅 Michael Komarck

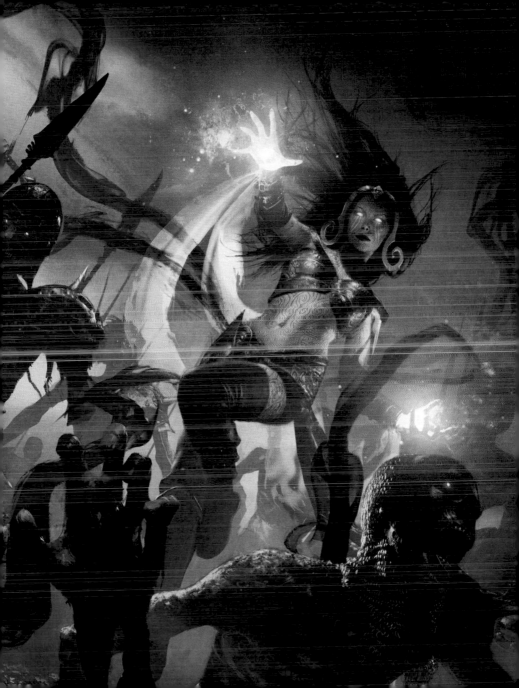

«Vengo en busca de demonios y me
encuentro un plano lleno de ángeles.
Odio a los ángeles.»

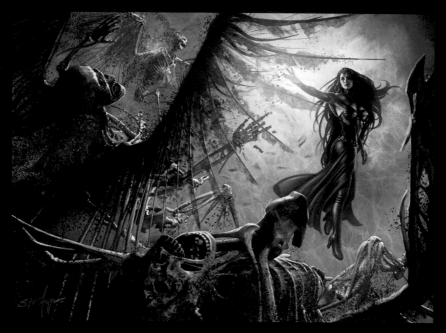

Ola Asesina 🠖 **Steve Argyle**

«Uno de mis fragmentos favoritos de texto *flavor* que escribí fue para la carta
Ola Asesina, en la que Liliana profesa su odio hacia los ángeles.
Esta cita se convirtió en un rasgo gracioso de la personalidad de Liliana.»
Jenna Helland, diseñadora principal

Ola Asesina ✒ Michael Komarck

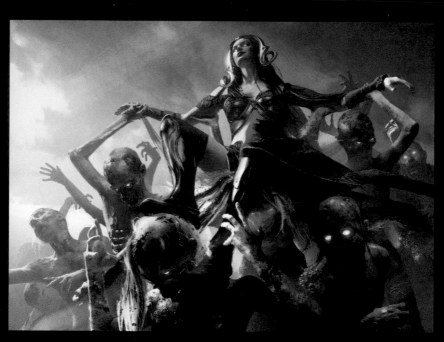

Surgimiento de los Reinos Oscuros ⮞ Michael Komarck

Vals Macabro — Willian Murai

«Zombis: muy malos bailarines,
pero leales hasta
decir basta.»

Liliana, Sanadora Herética ❧ Wayne Reynolds

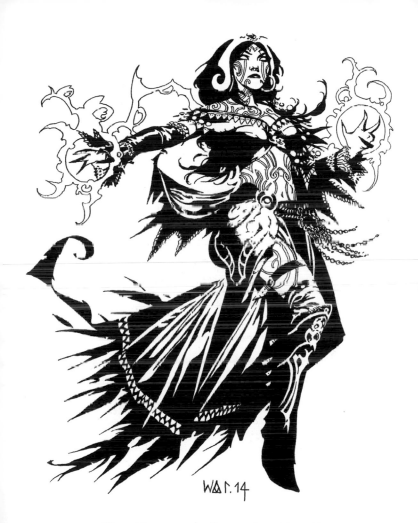

Liliana, Nigromante Orgullosa 🖎 Wayne Reynolds

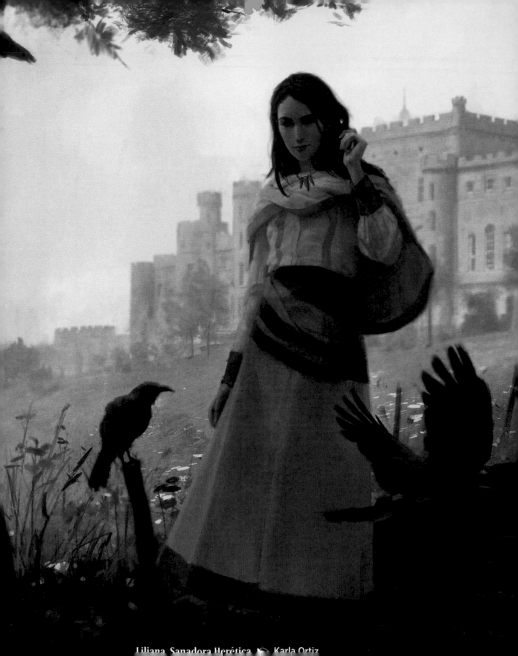

Liliana, Sanadora Herética ✦ Karla Ortiz

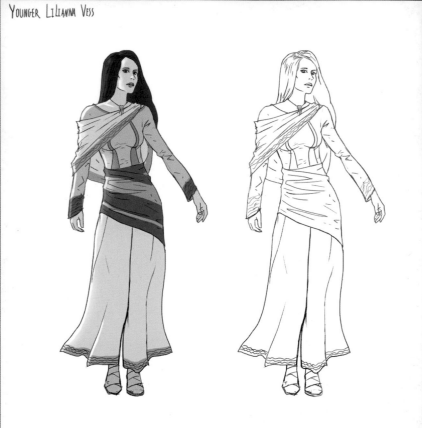

YOUNGER LILIANNA VESS

Concept art de Liliana adolescente ✒ Eric Deschamps

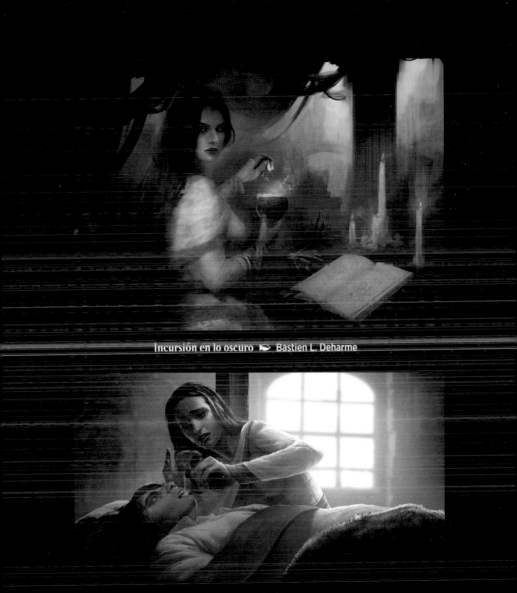

Incursión en lo oscuro ✒ Bastien L. Deharme

Remedio Contaminado ✒ Izzy

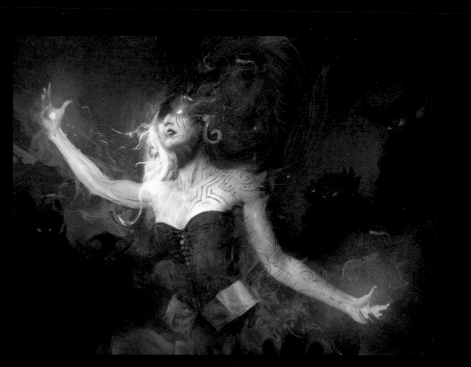

El Contrato de Liliana ✒ Bastien L. Deharme

«Liliana Vess hizo un pacto con cuatro demonios para conseguir poder oscuro, y a los cuatro demonios se los ha visto en las ilustraciones de cartas que te conceden poder oscuro: Kothoped en Tutor Demoniaco (Mazos de Duelo: *Divinos contra Demoniacos*), Grisebran en Petición Oscura (*Magic Origins*), Razeketh en El Rito de Razeketh (*La Hora de la Devastación*) y el mismo Belzenlok (*Dominaria*).»
Doug Beyer, principal diseñador del juego

Pacto Demoníaco 🜚 Aleksi Briclot

«Liliana siempre lo supo: era más, mucho más que lo que nadie había visto nunca en ella. Y ahora lo iba a demostrar. Sentía que algo se había liberado en su interior, como una flor oscura que floreciese en un profundo pantano. Los hechizos llegaban a su mente, tejiéndose entre sí para convertirse en un plano desesperado y terrorífico.»

El Origen de Liliana: el Cuarto Pacto,

página 96, escrito por James Wyatt

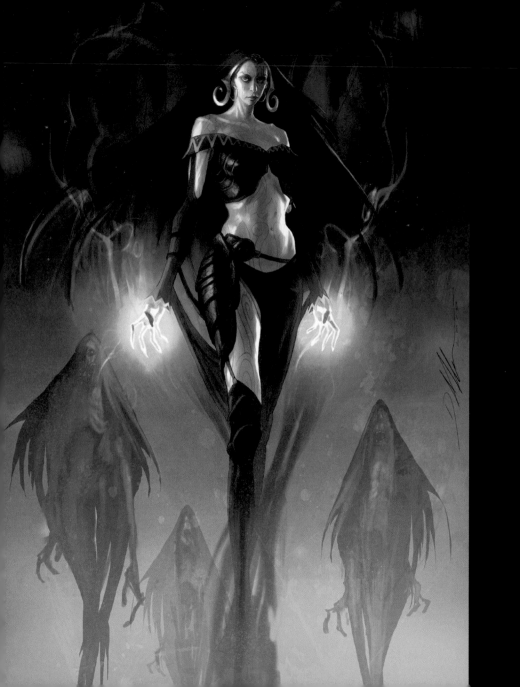

El Velo de Cadenas ⊳ Volkan Baga

«Nos encargaron escribir un cómic para acompañar un mazo de cartas
de duelo, *Garruk contra Liliana*. Creamos el Velo de Cadenas
para ese cómic. Por entonces no sabíamos que el Velo
de Cadenas se convertiría en una trama que se iba a expandir.»
Jenna Helland, diseñadora principal

◄ **Liliana de los Reinos Oscuros** ⊳ D. Alexander Gregory

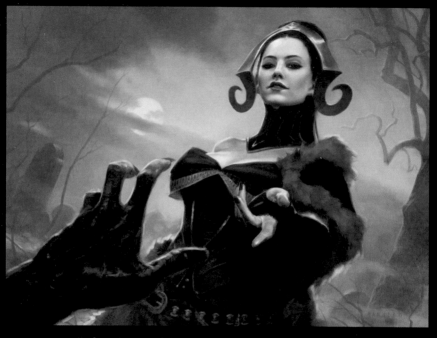

Reclutamiento en el Cementerio 🐾 **Kieran Yanner**

«Soy un gran fan de los zombis, al menos en los juegos de *Magic*.
Cuando salió Liliana, Majestad de la Muerte, aparecieron muchos zombis
en el formato Standard, por lo que fue un gran momento para una Liliana
que funcionaba explícitamente bien con las cartas de zombis.»
Ethan Fleischer, diseñador sénior del juego

▸ **Liliana, Majestad de la Muerte** 🐾 **Chris Rallis**

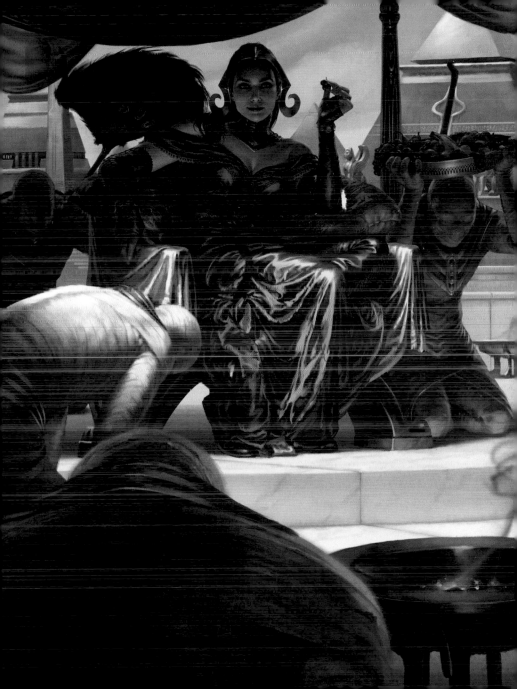

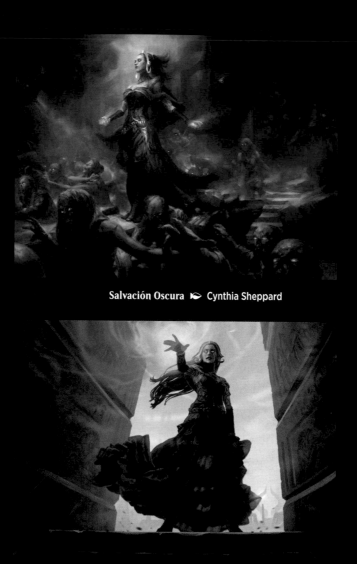

Salvación Oscura 🖎 Cynthia Sheppard

Influencia de Liliana 🖎 Winona Nelson

Liliana la Nigromante 🖋 Livia Prima

«¿Qué puedo decir? Me gusta la podredumbre.»

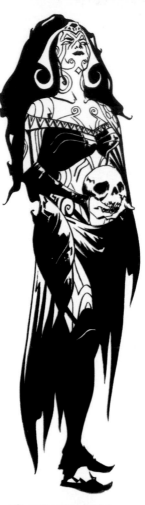

Liliana Vess ⤜ Jae Lee

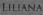

LILIANA

Concept art del traje de Liliana Vess en *Sombras sobre Innistrad* ⏐ Tyler Jacobson

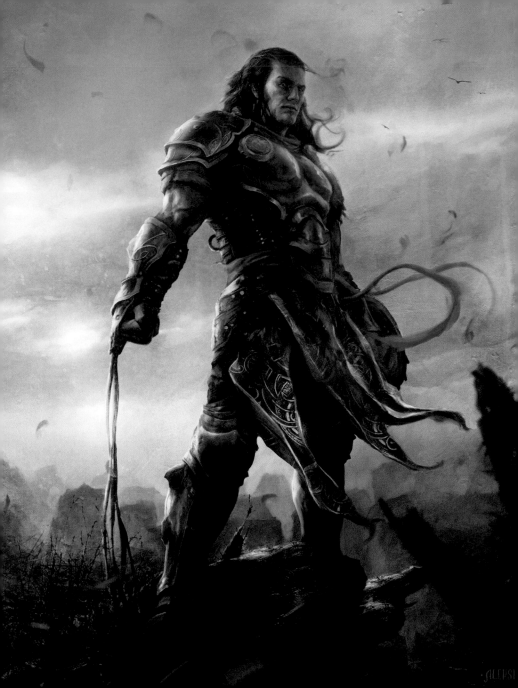

Gideon Jura

Ferozmente leal, inflexible, justo y carismático, Gideon Jura no duda en entrar en combate para defender a los inocentes. Es un poderoso guerrero-mago que tiene la habilidad de crear el Escudo Eterno, un escudo mágico impenetrable. Además, enarbola tradicionalmente un látigo de cuatro puntas contra sus enemigos. Es un hombre del pueblo que se enorgullece de conducir a sus camaradas hacia el bien común.

Aunque es uno de los principales guerreros del Multiverso, Gideon tuvo orígenes humildes y capitaneó una banda de chicos de la calle que robaban para vivir. Tras ser atrapado y encarcelado, perfeccionó su liderazgo, su autodisciplina, su uso de las armas y sus conocimientos de hieromancia bajo el ojo vigilante del guardián de la prisión, Hixus, que había visto en él algo especial. Sus habilidades se pusieron a prueba cuando tuvo que defender su ciudad, pero cuando trató de sobrepasarlas, su orgullo condenó a sus amigos más cercanos. El impacto de este fallo despertó su chispa planeswalker. Se vio a sí mismo en un nuevo plano y decidió expiar su pasado dedicándose a proteger a los moradores del Multiverso de las amenazas interplanares.

Kytheon, héroe de Akros

Criatura legendaria — Soldado humano

Al final del combate, si Kytheon, héroe de Akros y al menos otras dos criaturas atacaron este combate, exilia a Kytheon y luego regrésalo al campo de batalla transformado bajo el control de su propietario.

2: Kytheon gana la habilidad de indestructible hasta el final del turno.

2/1

023/272 M
ORI · SP WILLIAN MURAI

TM & © 2015 Wizards of the Coast

Gideon, forjado en la batalla

⊙ Planeswalker — Gideon

+2: Hasta una criatura objetivo que controla un oponente ataca a Gideon, forjado en la batalla durante el próximo turno de su controlador si puede.

+1: Hasta tu próximo turno, la criatura objetivo gana la habilidad de indestructible. Endereza esa criatura.

0: Hasta el final del turno, Gideon, forjado en la batalla se convierte en una criatura Soldado humano 4/4 con la habilidad de indestructible que sigue siendo un planeswalker. Prevén todo el daño que se le fuera a hacer a él este turno.

3

023/272 M
ORI · SP 🖌 WILLIAN MURAI ™ & © 2015 Wizards of the Coast

Gideon, campeón de la justicia 2 {W} {W}

Planeswalker — Gideon

+1: Pon un contador de lealtad sobre Gideon, campeón de la justicia por cada criatura que controla el oponente objetivo.

0: Hasta el final del turno, Gideon, campeón de la justicia se convierte en una criatura Soldado Humano indestructible con una fuerza y resistencia iguales al número de contadores de lealtad sobre él. Sigue siendo un planeswalker. Prevén todo el daño que se le fuera a hacer a él este turno.

−15: Exilia todos los demás permanentes.

4

✒ **David Rapoza**
™ & © 2013 Wizards of the Coast 13/249

Gideon, aliado de Zendikar 2 ⚪⚪

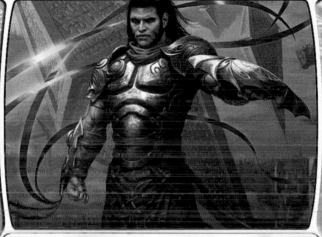

Planeswalker — Gideon

+1 : Hasta el final del turno, Gideon, aliado de Zendikar se convierte en una criatura Soldado Humano Aliado 5/5 con la habilidad de indestructible que sigue siendo un planeswalker. Prevén todo el daño que se le fuera a hacer a él este turno.

0 : Pon en el campo de batalla una ficha de criatura Caballero Aliado blanca 2/2.

-4 : Obtienes un emblema con "Las criaturas que controlas obtienen +1/+1".

4

029/274 M BFZ • SP ⬡ ERIC DESCHAMPS TM & © 2015 Wizards of the Coast

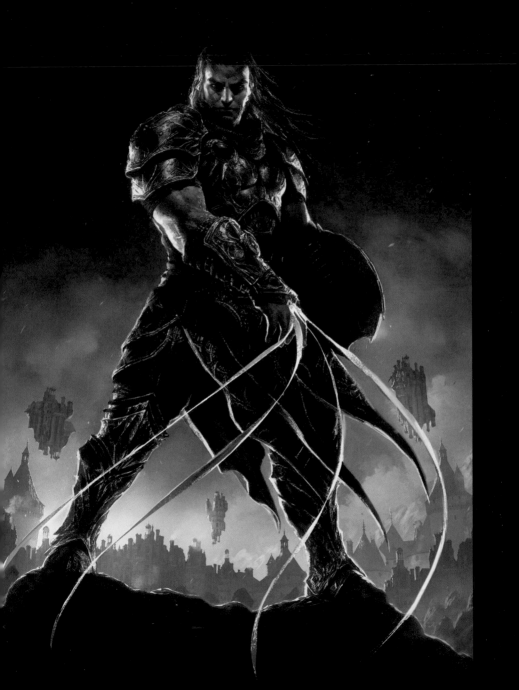

Duelos de los planeswalkers 2012 Gideon ▷ Michael Komarck

«Hacer que los personajes de fantasía sean cercanos es siempre un reto divertido. Gideon es heroico, pero está motivado por el arrepentimiento. Tomó una decisión terrible que es una sombra omnipresente en su vida. Los lectores no necesitan enfrentarse a un antiguo dragón malvado para comprender qué sensación produce.»
Jenna Helland, diseñadora principal

◀ Gideon, Defensor de la Justicia ▷ David Rapoza

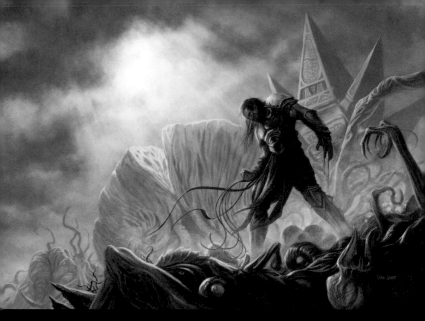

Experiencia de Casi-Muerte ❧ Dan Scott

«Cambiaría cualquier victoria por la oportunidad de poder revivir un único momento.»

▶ Gideon, Aliado de Zendikar ❧ Eric Deschamps

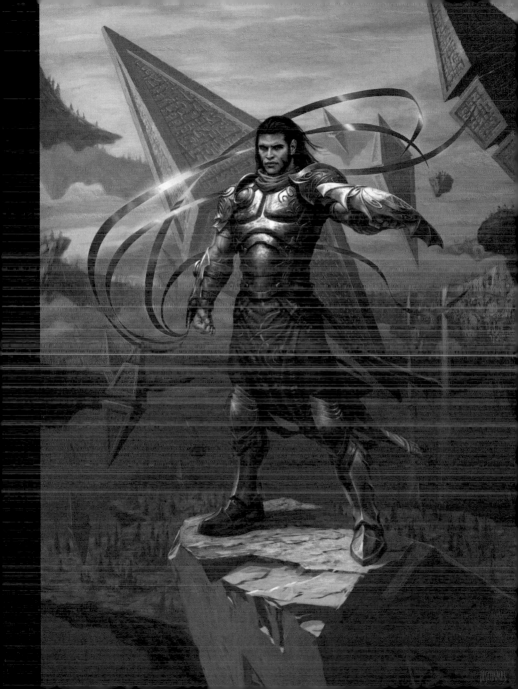

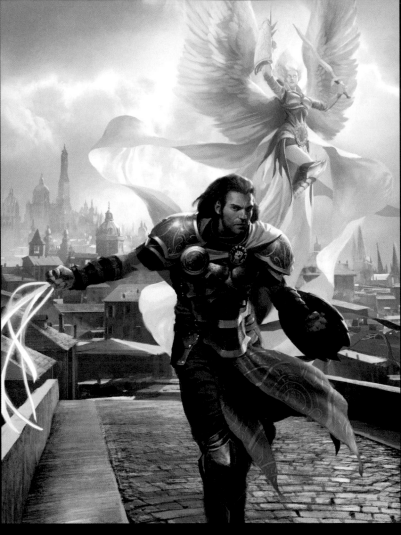

Key art alternativo de *Gatecrash* ⚜ Jaime Jones

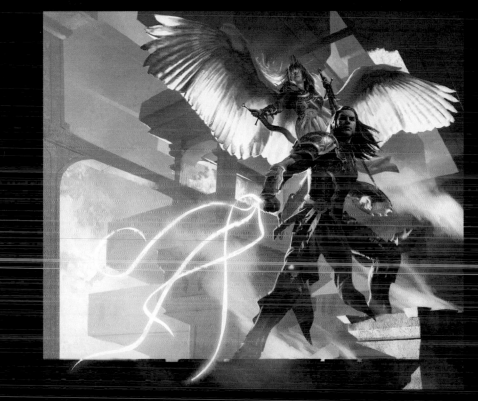

Key art de *Gatecrash* ✒ Michael Komarck

«¡La batalla la ganan los que luchan como un solo hombre!»

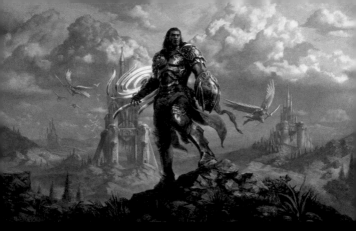

Gideon, Forjado por la batalla 🜂 Willian Murai

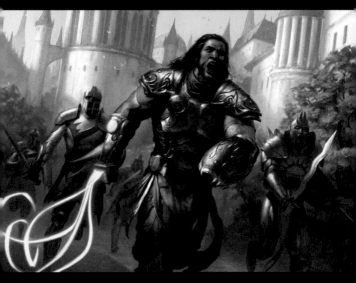

Grupo de soldados de Gideon 🜂 James Ryman

Gideon el de las Dificultades ⬕ Izzy

Kytheon, Héroe de Akros 🖎 Wayne Reynolds

Gideon, Forjado por la batalla ⮞ Wayne Reynolds

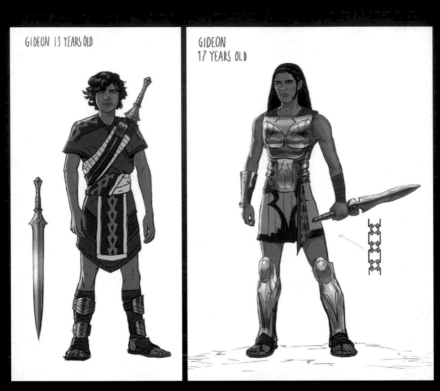

Concept art del joven Gideon
Eric Deschamps

Concept art de Gideon adolescente
Eric Deschamps

«Cuando se elimina todo lo demás,
solo queda el valor.»

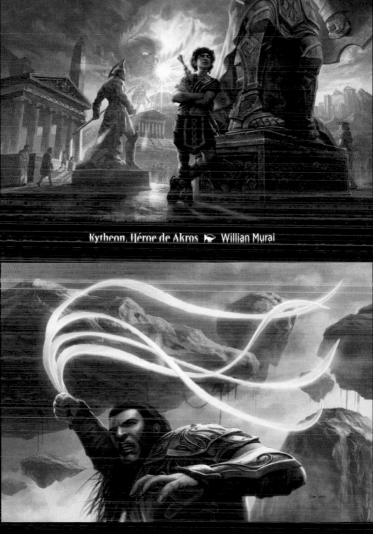

Kytheon, Héroe de Akros ◈ Willian Murai

El Reproche de Gideon ◈ Dan Scott

Rápido Cálculo ✏ Chris Rahn

El Reproche de Gideon ✏ Izzy

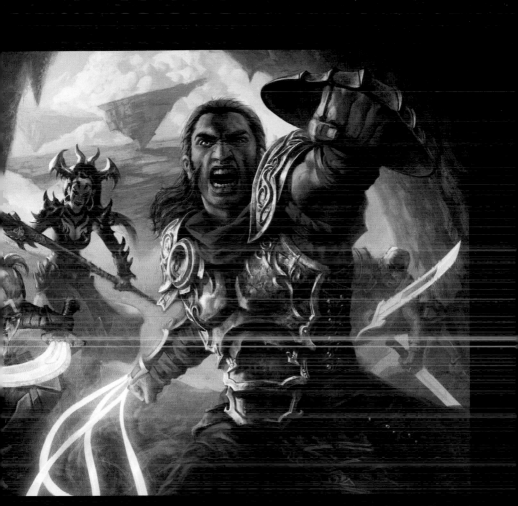

Carga Inspirada ✒ Willian Murai

«Todos tenemos una chispa.
Solo la unión podrá hacer
que **el rayo golpee.**»

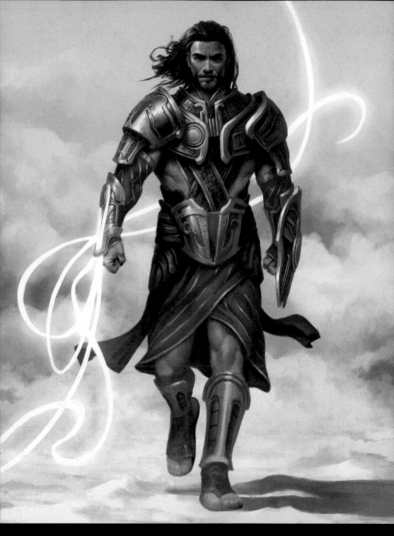

Gideon, Ejemplo Marcial Daarken

«Nadie posee la victoria. Solo su honor.»

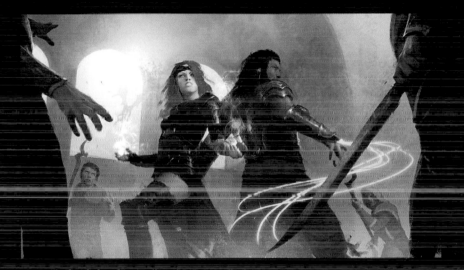

Duelos de los planeswalkers, 2012, pantalla de carga ◆ Igor Kıeryluk

«Cada acción tiene una respuesta. La idea obsesionaba a Kytheon. Cada acción tiene una punta sobresaliente que, si se reconoce, puede dominarse como magia para conseguir el control de una lucha. Él vio su abertura...»

El origen de Gideon: Mentes Ausentes,
página 59, escrito por Kelly Digges

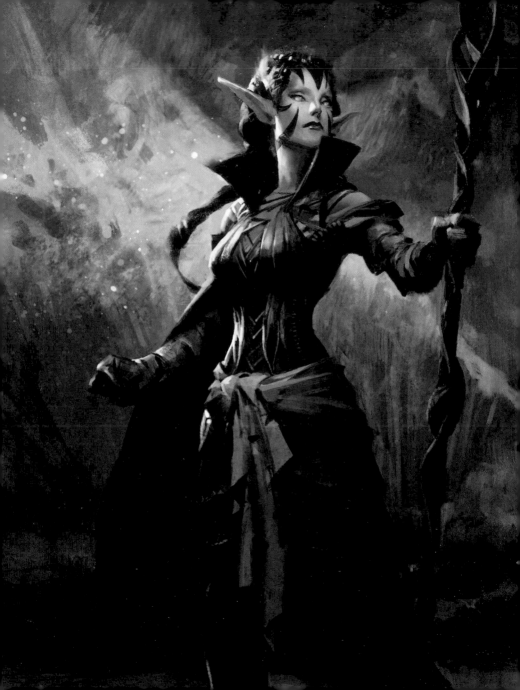

Nissa Revane

Decidida, leal y profundamente conectada con la tierra, Nissa Revane ejerce la magia elemental. Es capaz de canalizar las líneas de maná de un plano y dar vida a la tierra.

Cuando era joven, Nissa fue expulsada de su aldea élfica nativa por sus extrañas visiones y poderes druídicos. Se marchó para seguir la voz de la tierra (Zendikar) que pedía su ayuda para que lo ayudara a limpiar los peligros que se escondían en su interior. Zendikar envió a su personificación elemental para enseñar a Nissa a conectar con la tierra y canalizar su poder. Armada con esas nuevas habilidades, intentó ponerse en contacto con los peligros del interior de Zendikar, representados por los titanes Eldrazi. Su inmenso poder plegó la mente de ella, y en ese momento de peligro ella llevó a cabo su primer viaje entre planos para ponerse a salvo. Ahora, su comprensión y gran determinación por defender Zendikar la conducen a buscar ayuda de otros planos de todo el Multiverso.

◄ Nissa Revane ► Jaime Jones

Nissa, vidente del Bosque Extenso 2🌳

Criatura legendaria — Explorador elfo

Cuando Nissa, vidente del Bosque Extenso entre al campo de batalla, puedes buscar en tu biblioteca una carta de bosque básica, mostrarla, ponerla en tu mano y luego barajar tu biblioteca.

Siempre que una tierra entre al campo de batalla bajo tu control, si controlas siete o más tierras, exilia a Nissa y luego regrésala al campo de batalla transformada bajo el control de su propietario.

2/2

189/272 M

Nissa, animista sabia

Planeswalker — Nissa

+1: Muestra la primera carta de tu biblioteca. Si es una carta de tierra, ponla en el campo de batalla. De lo contrario, pon esa carta en tu mano.

−2: Pon en el campo de batalla una ficha de criatura legendaria Elemental verde 4/4 llamada Ashaya, el mundo despierto.

−7: Endereza hasta seis tierras objetivo. Se convierten en criaturas Elemental 6/6. Siguen siendo tierras.

3

189/272 M

Nissa Revane

2 🌲🌲

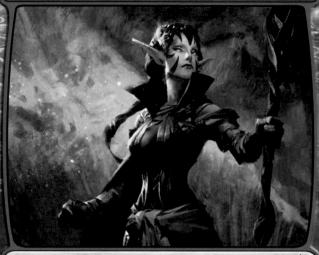

Planeswalker — Nissa

+1 : Busca en tu biblioteca una carta llamada Elegido de Nissa y ponla en el campo de batalla. Luego baraja tu biblioteca.

+1 : Ganas 2 vidas por cada Elfo que controles.

-7 : Busca en tu biblioteca cualquier cantidad de cartas de criatura Elfo y ponlas en el campo de batalla. Luego baraja tu biblioteca.

Jaime Jones

2

™ & © 1993-2009 Wizards of the Coast LLC 170/249

Nissa, la voz de Zendikar

1 🟢🟢

Planeswalker — Nissa

+1: Pon en el campo de batalla una ficha de criatura Planta verde 0/1.

-2: Pon un contador +1/+1 sobre cada criatura que controlas.

-7: Ganas X vidas y robas X cartas, donde X es la cantidad de tierras que controlas.

3

138/184 · M

OGW · SP 🖎 RAYMOND SWANLAND

™ & © 2016 Wizards of the Coast

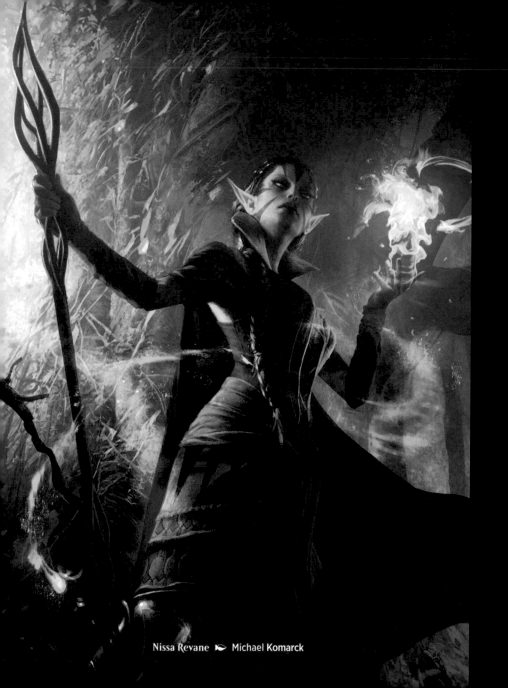

Nissa Revane ⏵ Michael Komarck

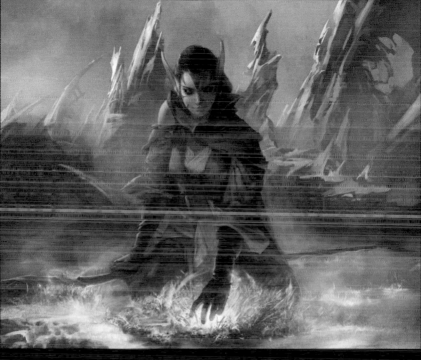

Peregrinaje de Nissa 🖙 Christine Choi

«Nissa Revane fue creada como el rostro de *Duelos de los planeswalkers.*
Necesitábamos que dirigiera el mazo centrado en Lorwyn. Desde ese momento,
perdió su carácter élfico y hace uso de poderes basados en la tierra y en la naturaleza.»
Ken Nagle, diseñador sénior del juego

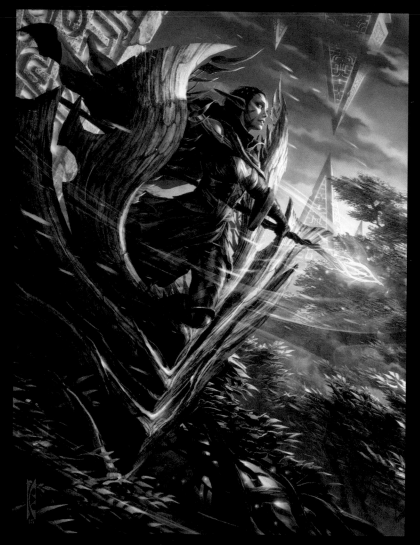

Nissa, Voz de Zendikar 🐦 Raymond Swanland

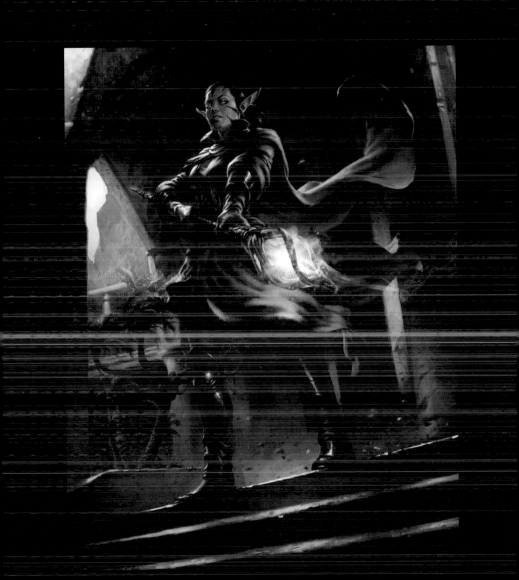

Nissa, Maga del Génesis ❧ Chris Rallis

Nissa, Animista Sabia ► Wesley Burt

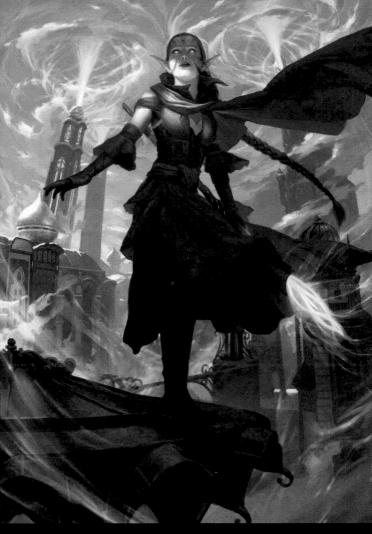

Nissa, Fuerza vital ✦ Clint Cearley

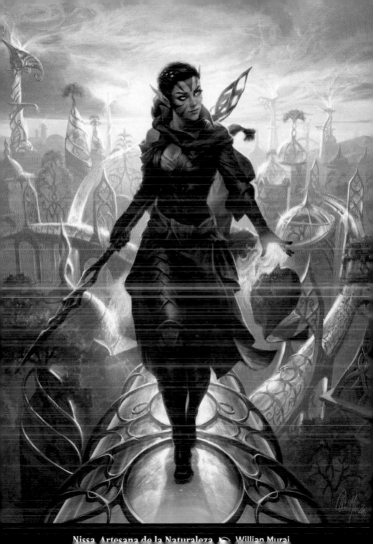

Nissa, Artesana de la Naturaleza Willian Murai

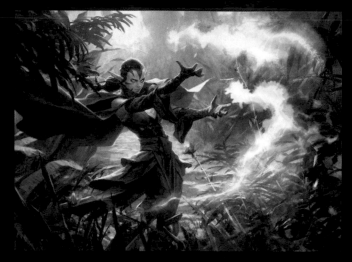

Conexión Natural ✒ Wesley Burt

Espléndida Recuperación ✒ Wesley Burt

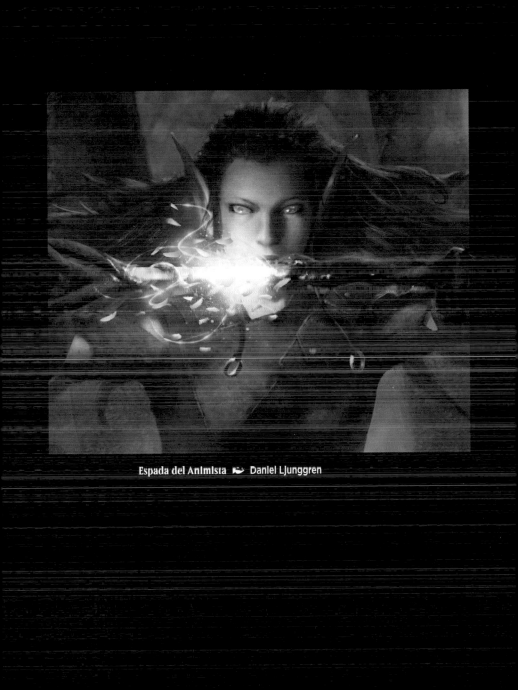

Espada del Animista 🖙 Daniel Ljunggren

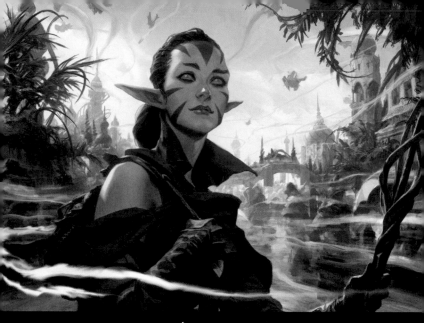

Armonizada con el Éter ✎ Wesley Burt

«Nissa exploró un color adicional, el azul, en Nissa, Encarnación de los Elementos. El gran río Luxa es la fuente de vida en el planeta de Amonkhet, de modo que Nissa adopta el elemento de agua y el concepto de visión sentida como una dirección correcta para explorar el azul. En cierto modo, el azul y el verde han sido un hilo conductor de 'gran maná' en el mazo *Amonkhet*, de modo que un planeswalker que entrara en el campo de batalla con X lealtad fue una cosa nueva emocionante que probar.»
Ethan Fleischer, diseñador sénior del juego

Nissa, Encarnación de los Elementos ✎ Howard Lyon

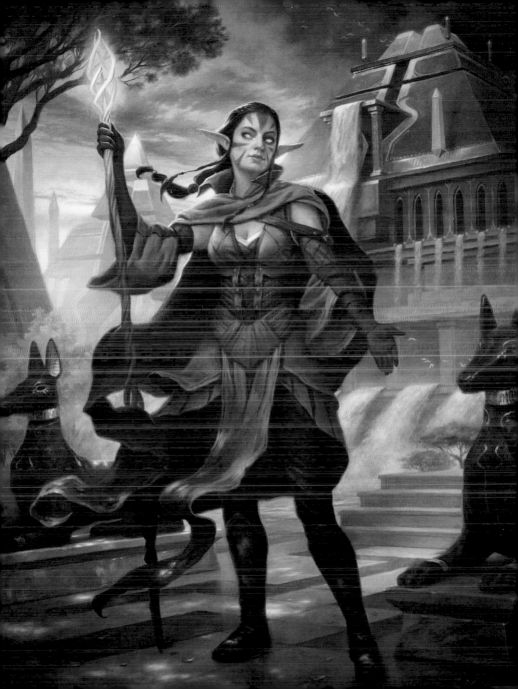

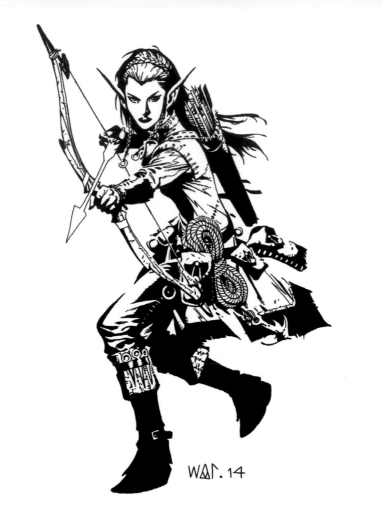

Nissa, Vidente del Bosque Extenso ☞ Wayne Reynolds

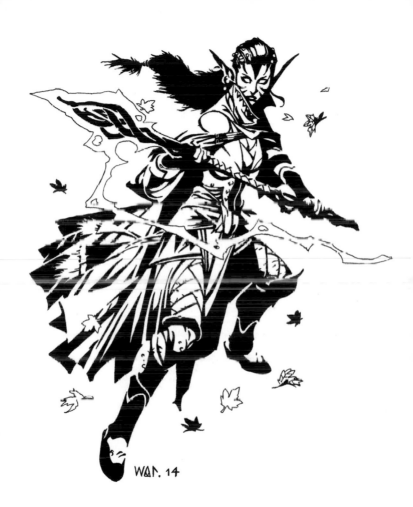

Nissa, Animista Sabia Wayne Reynolds

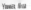

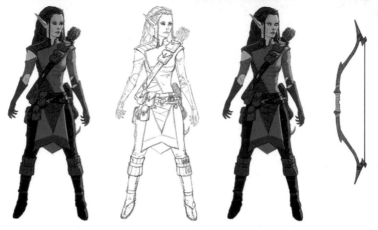

Concept art de Nissa adolescente ➣ Eric Deschamps

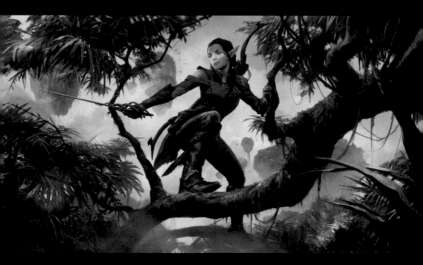

Nissa, Vidente del Bosque Extenso ➣ Wesley Burt

«La naturaleza es el manantial de todo lo importante.»

Despertar Animista ✦ Chris Rahn

«Cada uno de nosotros no es más
que una de las hojas del árbol.»

Nissa, Voz de Zendikar ✎ Raymond Swanland

Nissa, Caminante del Mundo ✎ Jae Lee

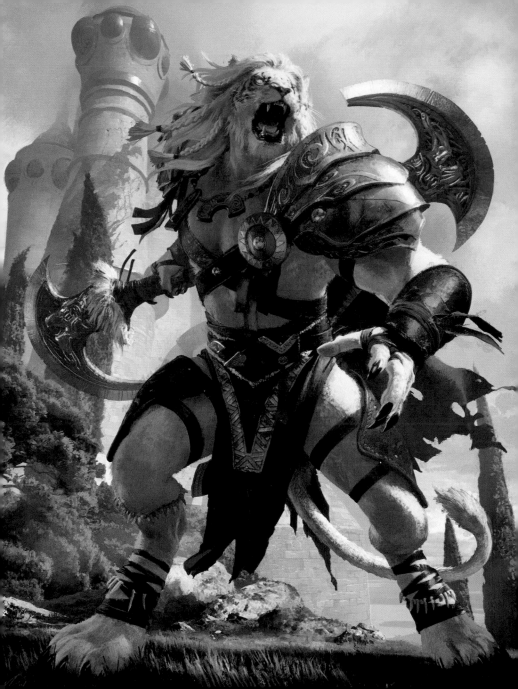

Ajani Melena Dorada

Ajani Melena Dorada se debate entre su ferocidad leonina y su sentido de la justicia. Nació en Naya y se convirtió en un proscrito dentro de su propia familia, un león albino al que el resto de la manada nunca aceptó. La única persona que se preocupaba por él era su hermano Jazal, el líder de la manada e inspiración de Ajani. Ajani siempre había mostrado posibilidades como mago y curandero, pero suponía que su principal tarea sería la de guerrero al servicio de Jazal. El día en que el hermano de Ajani fue asesinado por malvados desconocidos fue el día en que surgió la chispa de planeswalker de Ajani, y todo cambió.

Ajani ya no podía preocuparse de sus problemas con la manada. Su búsqueda de los asesinos de su hermano lo condujo a una maraña de intrigas entretejidas por fuerzas misteriosas que le exigieron ampliar sus habilidades como guerrero y liberar nuevas posibilidades en su interior. Tras desbaratar los planes de Nicol Bolas en Alara, Ajani dejó a un lado su furia y empezó a viajar por el Multiverso. Se convirtió en mentor de las comunidades leoninas de muchos planos.

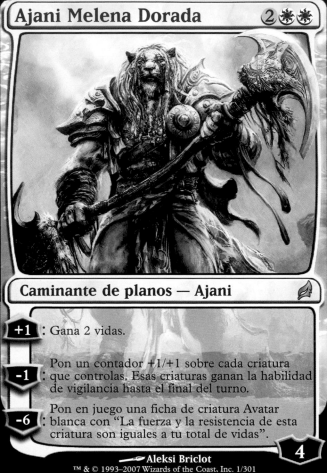

Ajani Melena Dorada

2 🌣 🌣

Caminante de planos — Ajani

+1: Gana 2 vidas.

-1: Pon un contador +1/+1 sobre cada criatura que controlas. Esas criaturas ganan la habilidad de vigilancia hasta el final del turno.

-6: Pon en juego una ficha de criatura Avatar blanca con "La fuerza y la resistencia de esta criatura son iguales a tu total de vidas".

4

Aleksi Briclot

™ & © 1993–2007 Wizards of the Coast, Inc. 1/301

Ajani Vengador ⮞ Wayne Reynolds

«No ignores nunca una mano tendida,
pues un día puede ser que la necesites.»

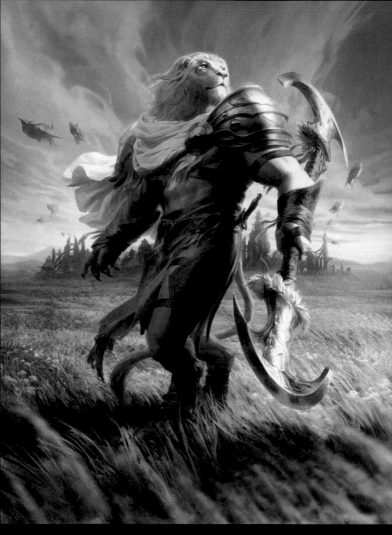

Ajani, Valiente Protector ✒ Anna Steinbauer

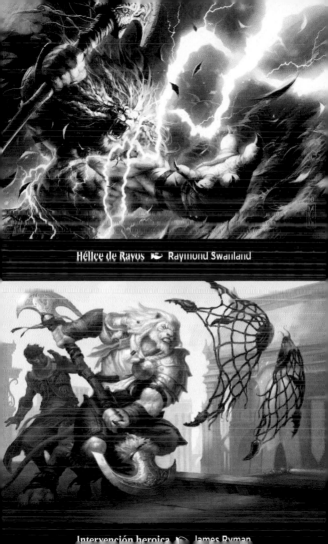

Hélice de Rayos 🔨 Raymond Swanland

Intervención heroica 🔨 James Ryman

Bienvenida de Ajani ✍ Eric Deschamps

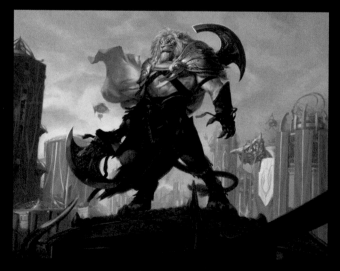

Ajani Inflexible ✍ Kieran Yanner

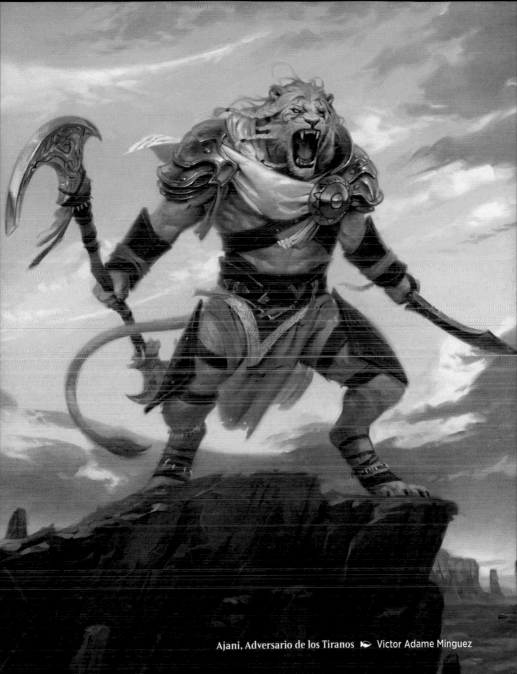

Ajani, Adversario de los Tiranos ◥ Victor Adame Minguez

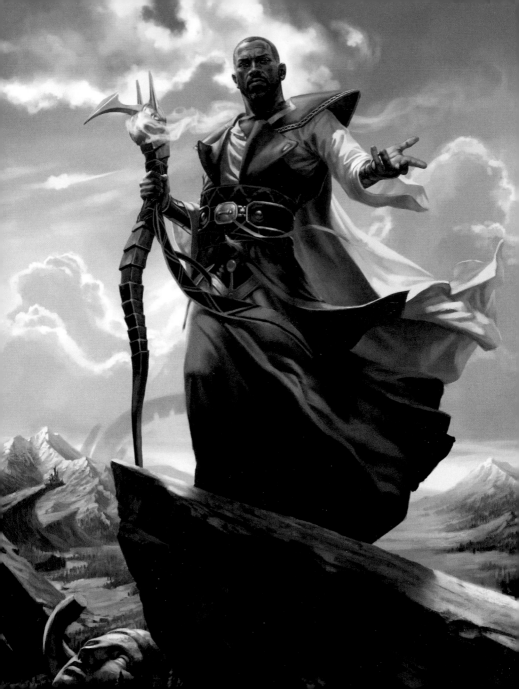

Teferi

Héroe con siglos de antigüedad de una era pasada, Teferi era un planeswalker de un poder tan increíble que en cierta ocasión salvó su tierra natal del aniquilamiento eliminándola gradualmente del tiempo. Sin embargo, tras sacrificar su chispa de planeswalker, Teferi fue incapaz de devolverla a la existencia. Obsesionado por esta tragedia, abandonó su vida de héroe y se estableció para fundar una familia. Después de muchos años, su esposa Subira envejeció y murió, mientras que su hija Niambi maduró y se hizo adulta. Teferi, por su parte, envejecía mucho más lentamente, y ya había vivido muchos años más de los que podría esperarse de una vida normal.

Aún preocupado por los acontecimientos de su pasado, Teferi sentía que tenía que expiar sus culpas. En el horizonte surgían nuevas amenazas al Multiverso. Animado por sus amigos, reclamó de mala gana su chispa planeswalker. Aunque quizá no vuelva a recuperar nunca el momento álgido de sus poderes, Teferi sigue siendo un fantástico mago del tiempo, que se enfrenta a los conflictos con un irónico sentido del humor formado por años de experiencia.

◄ Teferi, Héroe de Dominaria ► Chris Rallis

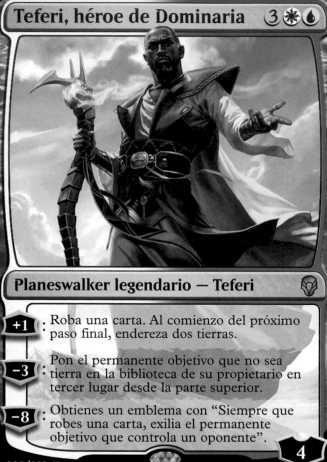

Teferi, Héroe de Dominaria ✒ Yongjae Choi

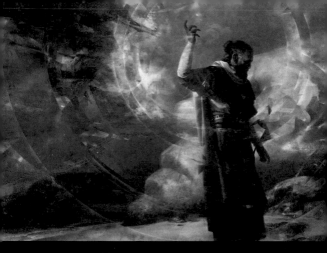

Sincopar ✒ Tommy Arnold

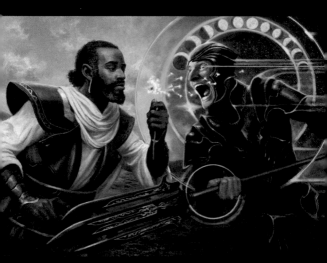

Maquinaciones Temporales ✒ Zack Stella

Teferi, Manipulador del Tiempo ✒ Chris Rallis

Kaya

Kaya es una pícara duelista segura de sí misma, de misterioso pasado. Sus orígenes y motivaciones son desconocidos. Capaz de hacer pasar su cuerpo al mundo de los espíritus, puede atravesar objetos sólidos e incluso matar fantasmas y otros seres etéreos. Su talento la convirtió en una «asesina de fantasmas» profesional que viajaba de plano en plano liberando a los vivos de los espíritus malignos, por dinero. A pesar de su naturaleza mercenaria, Kaya no carece de conciencia y solo acepta un contrato cuando el objetivo merece su destino. Pero Kaya, una vez comprometida, persigue su tarea incansable y nunca ha dejado un trabajo sin terminar.

◄ Kaya, Usurpadora de Orzhov ► Chris Rallis

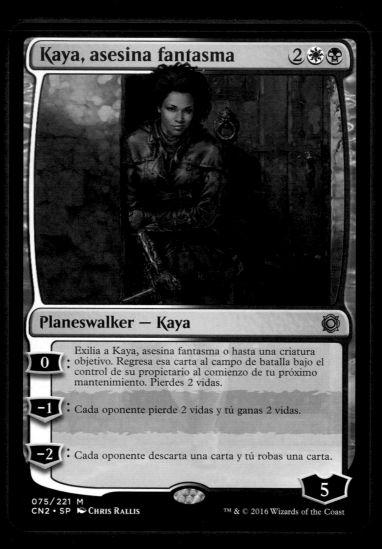

Kaya, asesina fantasma

2 ☀ 💀

Planeswalker — Kaya

0: Exilia a Kaya, asesina fantasma o hasta una criatura objetivo. Regresa esa carta al campo de batalla bajo el control de su propietario al comienzo de tu próximo mantenimiento. Pierdes 2 vidas.

−1: Cada oponente pierde 2 vidas y tú ganas 2 vidas.

−2: Cada oponente descarta una carta y tú robas una carta.

5

075/221 M
CN2 • SP 🖎 CHRIS RALLIS

TM & © 2016 Wizards of the Coast

Kaya, Azote de los Muertos ☙ Magali Villeneuve

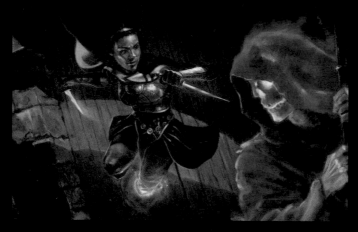

Venganza ✒ Paul Scott Canavan

Astucia de Kaya ✒ Jason Rainville

Kaya, Asesina Fantasma ✦ Chris Rallis

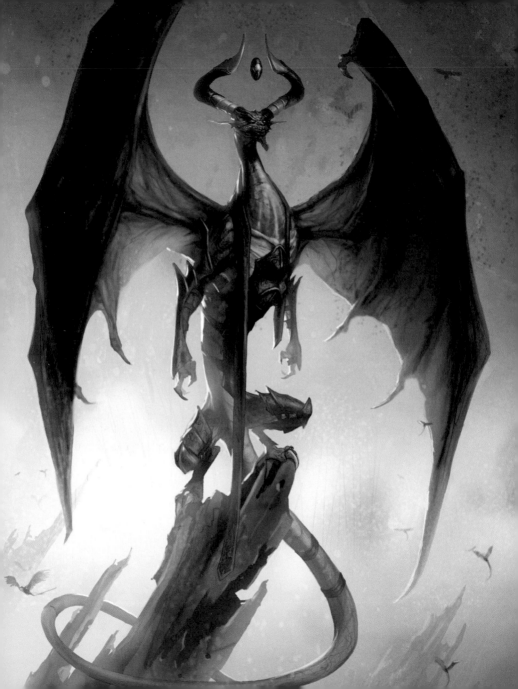

Nicol Bolas

Nicol Bolas es uno de los planeswalkers más antiguos del Multiverso. Mucho antes de que hubiera historia, Bolas ya había establecido imperios en múltiples planos, acumulaba secretos y tesoros innumerables, y había vencido a posibles rivales que iban desde un leviatán-demonio en Dominaria, hasta Ugin, el Espíritu Dragón de Tarkir. Ciertamente, ejercía el poder de un dios. No era un pequeño dios local limitado a un único plano, sino un ser inmortal de fuerza mágica casi ilimitada y con una sabiduría cercana a la omnisciencia.

El acontecimiento cósmico conocido como la Reparación estabilizó la estructura fundamental del Multiverso, pero también limitó el poder de los planeswalkers, despojándolos de la omnipotencia y de la inmortalidad. A partir de entonces, Bolas (al igual que sus contemporáneos) dejó de ser un dios. Pero seguía siendo un dragón: más antiguo de lo que pudieran calcular los humanos, capaz de lanzar hechizos que dejaban pasmado a cualquier mago humano y que poseía un enorme intelecto que empequeñecía las mentes de sus compinches de corta vida. De modo que trazaba tramas, entretejía retorcidos planes dentro de otros planes y dibujaba un sendero de vuelta a la divinidad, al poder al que tenía derecho por nacimiento.

◄ **Nicol Bolas, planeswalker** ◖ D. Alexander Gregory

Nicol Bolas, el Devastador ①💧☠🔴

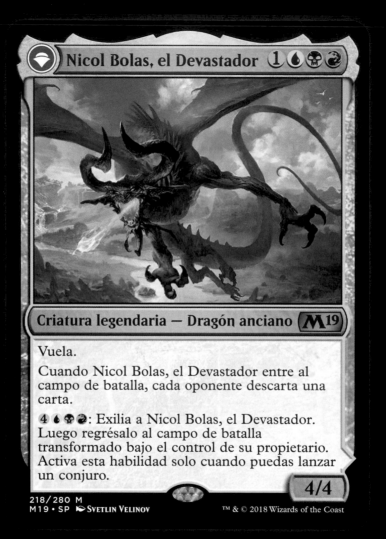

Criatura legendaria — Dragón anciano **M19**

Vuela.

Cuando Nicol Bolas, el Devastador entre al campo de batalla, cada oponente descarta una carta.

4 💧☠🔴: Exilia a Nicol Bolas, el Devastador. Luego regrésalo al campo de batalla transformado bajo el control de su propietario. Activa esta habilidad solo cuando puedas lanzar un conjuro.

4/4

218/280 M

M19 • SP ✒ SVETLIN VELINOV

™ & © 2018 Wizards of the Coast

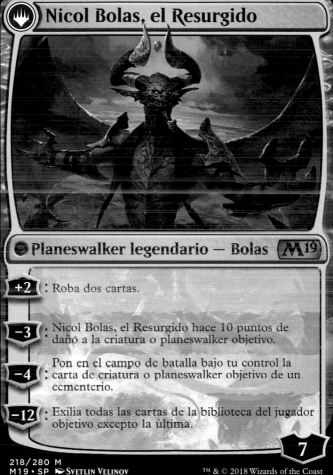

Nicol Bolas, el Resurgido

Planeswalker legendario — Bolas · M19

+2 : Roba dos cartas.

−3 : Nicol Bolas, el Resurgido hace 10 puntos de daño a la criatura o planeswalker objetivo.

−4 : Pon en el campo de batalla bajo tu control la carta de criatura o planeswalker objetivo de un cementerio.

−12 : Exilia todas las cartas de la biblioteca del jugador objetivo excepto la última.

7

218/280 M
M19 · SP · SVETLIN VELINOV
™ & © 2018 Wizards of the Coast

Nicol Bolas, planeswalker 4 🌢 💀 💀 🔴

Planeswalker — Bolas

+3: Destruye el permanente objetivo que no sea criatura.

-2: Gana el control de la criatura objetivo.

-9: Nicol Bolas, planeswalker hace 7 puntos de daño al jugador objetivo. Ese jugador descarta siete cartas y luego sacrifica siete permanentes.

D. Alexander Gregory

5

TM & © 1993-2009 Wizards of the Coast, Inc. 120/145

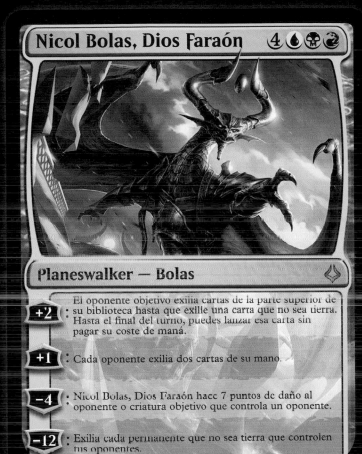

«Sabía que la gente se volvería loca de emoción cuando incluimos en *Conflux* a Nicol Bolas. Con Nicol Bolas queríamos diseñar una carta que capturara la esencia de lo que se necesita para ser el mayor villano del Multiverso.»

Mike Turian, principal diseñador de producto

Nicol Bolas, planeswalker 🐟 Izzy

Nicol Bolas, el Embaucador ✎ Svetlin Velinov

«¡Congratulaos todos, pues vuestro dios-faraón ha regresado!»

«En nuestro miniequipo de diseño de Nicol Bolas, dios-faraón, el diseñador principal, Erik Lauer, defendió la habilidad para tratar con 7 daños: '¡Creo que la gente a veces olvida que Bolas también es un enorme dragón!»

Glenn Jones, editor

«Normalmente, cuando concebimos cartas de planeswalkers, diseñamos cómo sus habilidades se solapan unas con otras. ¿Cuántas vueltas serán necesarias para conseguir lo definitivo? ¿Cuántas veces puede activarse una habilidad negativa antes de utilizar una positiva? Pero previmos la vuelta de Bolas con la carta de Revolución del Éter Indicios Oscuros, lo que significaba que esa carta tenía un puñado de senderos diferentes en función de con cuántos contadores de lealtad extra entrara.»

Jules Robins, diseñador del juego

▸ Nicol Bolas, dios-faraón ▸ Raymond Swanland

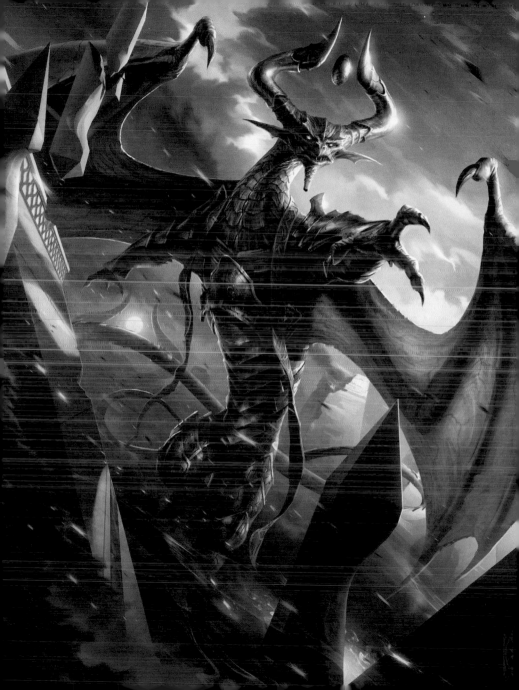

Nicol Bolas, el Devastador · Svetlin Velinov

Fin del Saber 🖎 Chris Rahn

«No eres mi oponente en este juego.
Eres las piezas que hay sobre el tablero.»

«Mis planes requieren un sacrificio.
El tuyo.»

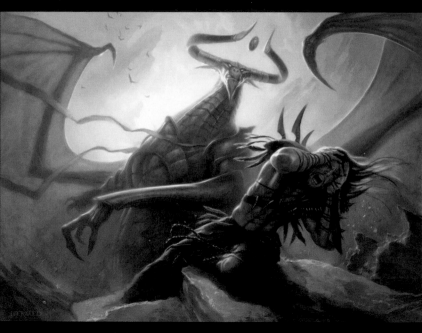

Ultimátum Cruel ❧ Todd Lockwood

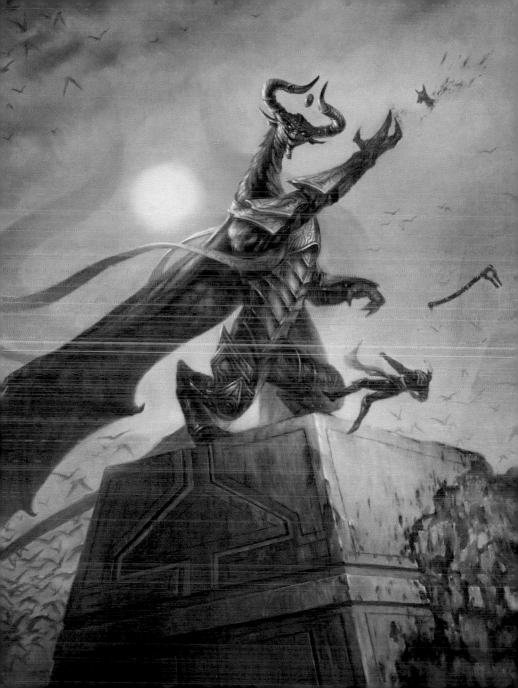

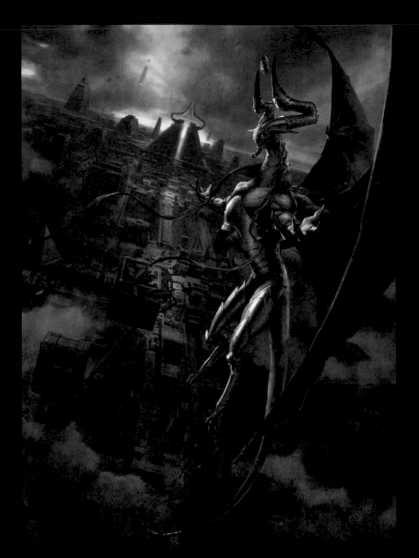

¿Cuándo aprenderás? ☙ Yohann Schepacz

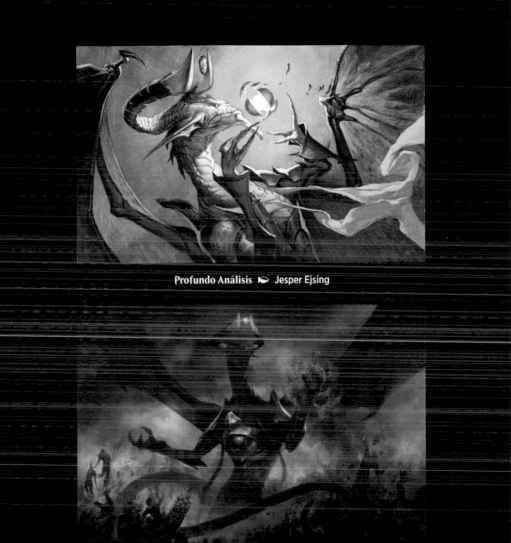

Profundo Análisis ◆ Jesper Ejsing

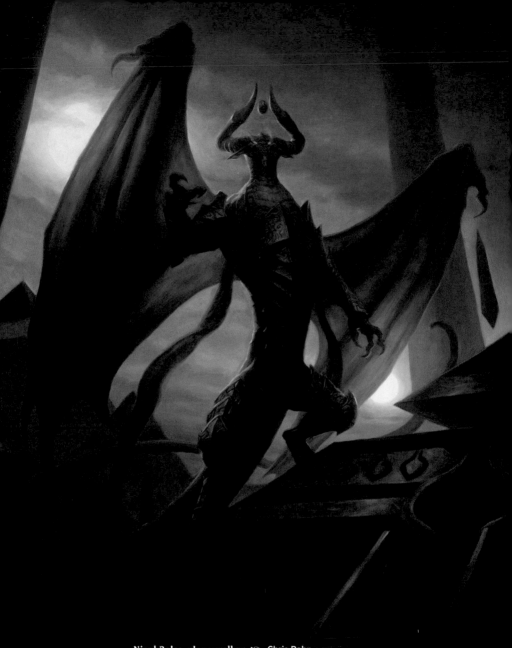

Nicol Bolas, planeswalker ⮞ Chris Rahn

«Al fin... ¡El final se acerca!»

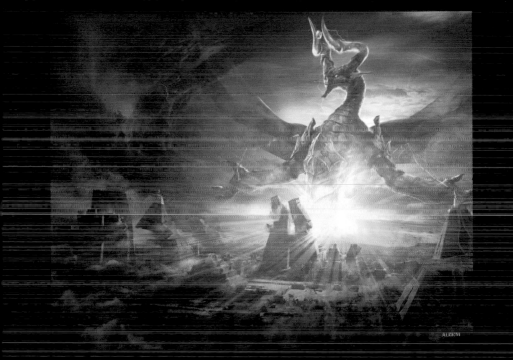

Key art alternativo para *Hora de Devastación* ✒ Aleksi Briclot

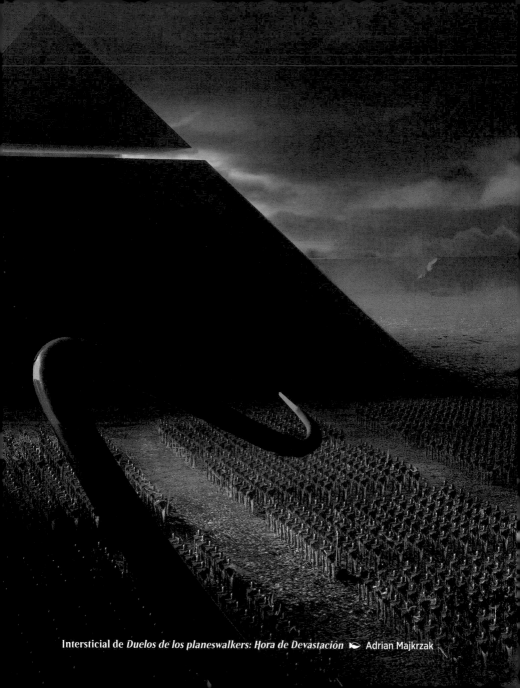

Intersticial de *Duelos de los planeswalkers: Hora de Devastación* ❧ Adrian Majkrzak

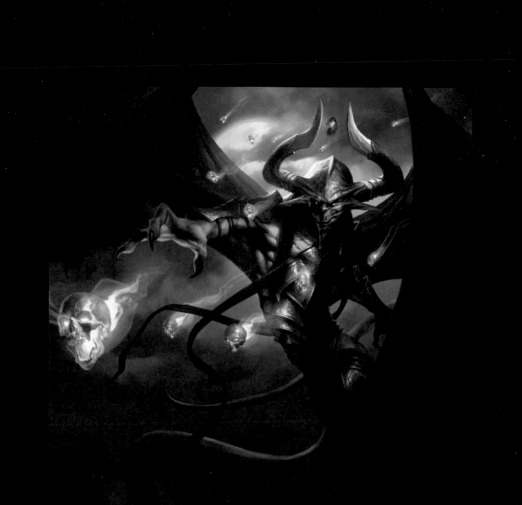

Key art alternativo para *M19* ✒ Daarken

Paciente Reconstrucción 🐾 Magali Villeneuve

Key art para M19 🐾 Magali Villeneuve

Nicol Bolas ✒ Wayne Reynolds

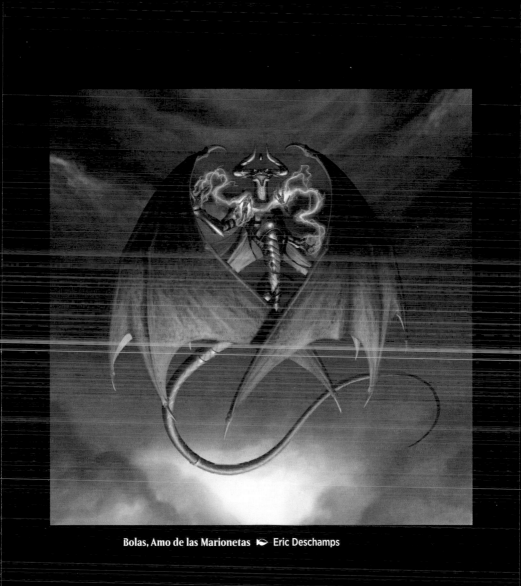

Bolas, Amo de las Marionetas ❧ Eric Deschamps

«Lo eterno no sufre lo efímero.»

Surgimiento de los Guardianes

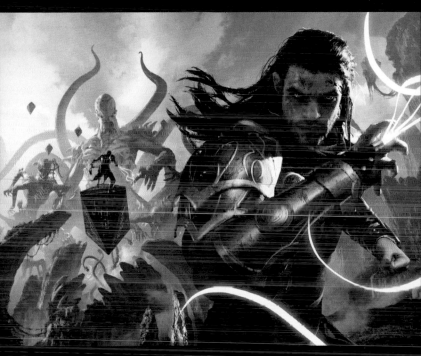

Key art para la *Batalla por Zendikar* ► Michael Komarck

Cuando el plano de Zendikar cae bajo el ataque de los monstruosos titanes Eldrazi, Gideon Jura dirige la batalla para rechazarlos.

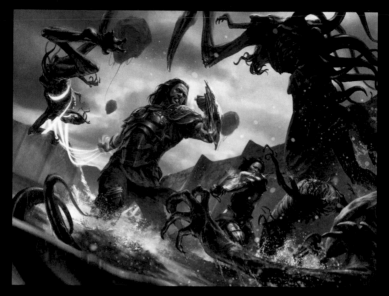

Hombro con hombro 🙠 Chris Rallis

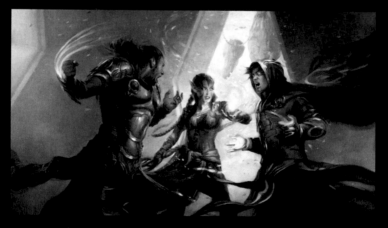

Intersticial de *Batalla por Zendikar* 🙠 Cynthia Sheppard

A Gideon se le une en la batalla Nissa Revane,
una planeswalker nativa de Zendikar que lucha por su hogar.

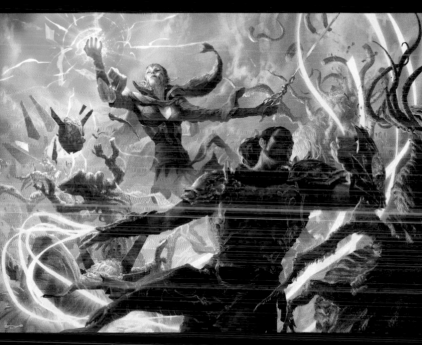

Guiados por el Ejemplo ▷ Johannes Voss

Los planeswalkers y los aliados de Zendikar, a los que también se une
Jace Beleren, pudieron repeler el ataque en la Puerta del Mar.

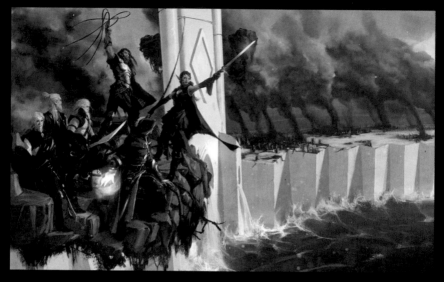

La liberación de la Puerta del Mar ➤ Slawomir Maniak

Devorado por las llamas ✒ Svetlin Velinov

Cuando los planeswalkers cayeron en la emboscada
del astuto demonio Ob Nixilis, Chandra Nalaar vino en su ayuda.

Reconociendo que eran más fuertes juntos que por separado, los cuatro
planeswalkers que luchaban por Zendikar juraron uno por uno
proteger el Multiverso del mal..., y nacieron los Guardianes.

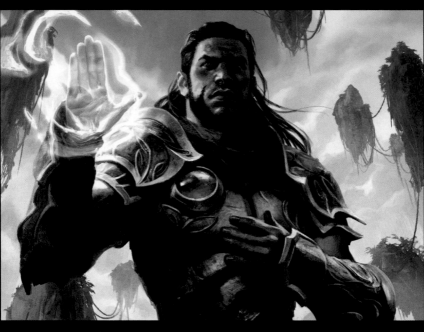

Juramento de Gideon ✦ Wesley Burt

**«Por la justicia y la paz,
mantendré la guardia.»**

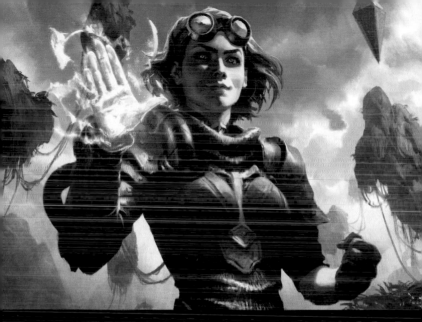

Juramento de Chandra 🜲 Wesley Burt

«Si eso va a significar que la gente pueda
vivir en libertad, sí, mantendré la guardia.»

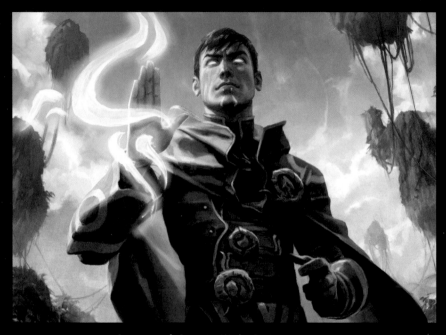

Juramento de Jace ☙ Wesley Burt

«Por el bien del Multiverso,
mantendré la guardia.»
JACE BELEREN

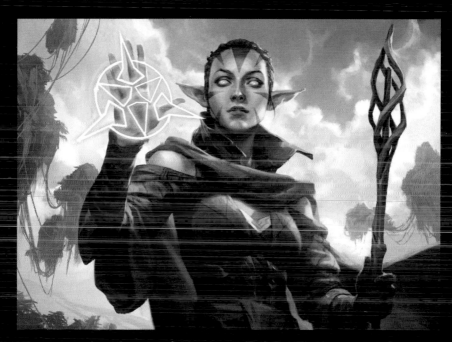

Juramento de Nissa 🔹 Wesley Burt

«Por la vida de todos los planos,
mantendré la guardia.»

Los Guardianes ▶ Magali Villeneuve

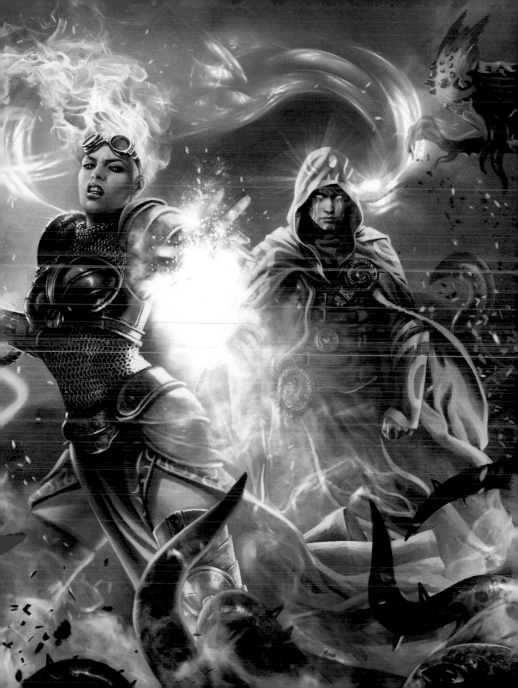

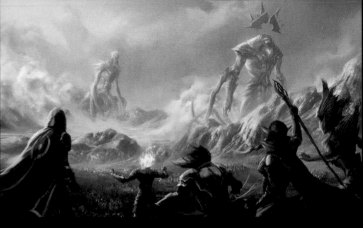

Llamad a los Guardianes ❧ Yefim Kligerman

Usando sus poderes combinados, los recién llamados Guardianes
pudieron vencer a dos de los tres titanes Eldrazi.

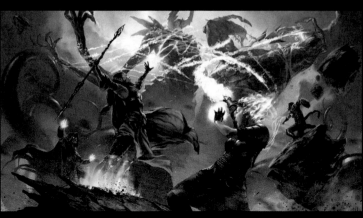

Caída de los Titanes ❧ Chris Rallis

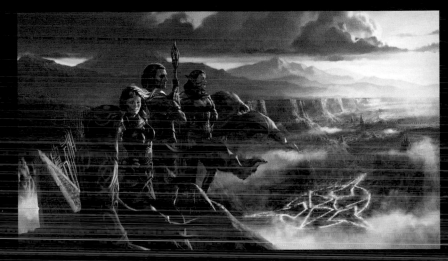

Zendikar Resurgente ✦ Chris Rallis

Libre de la presencia de los Eldrazi, Zendikar renació.
Los Guardianes habían logrado su primera victoria.

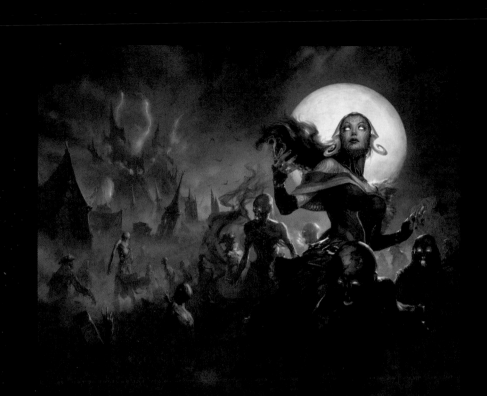

Key art para *Luna de Eldrich* ✒ Tyler Jacobson

La búsqueda del tercer titán Eldrazi llevó a Jace Beleren
y a los Guardianes al plano de Innistrad.

Intersticial de *Sombras sobre Innistrad* 🗡 Mathias Kollros

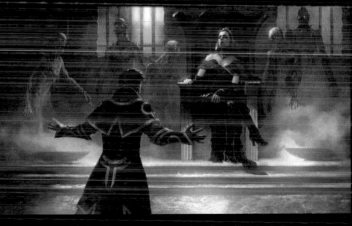

Intersticial de *Sombras sobre Innistrad* 🗡 Mathias Kollros

Innistrad es un mundo de horror, poblado por hombres-lobo, vampiros, demonios y zombis. Por esa razón, no es extraño que Liliana también se encontrara allí.

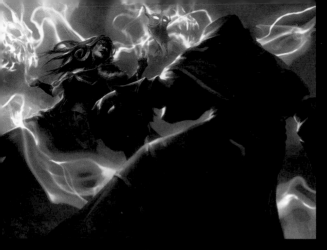

Indignación de Liliana ✎ Daarken

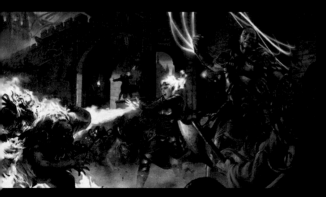

Intersticial de *Luna de Eldrich* ✎ Chris Rallis

Los Guardianes encontraron pruebas de la influencia de Emrakul
en forma de horribles mutilaciones en los habitantes de Innistrad.

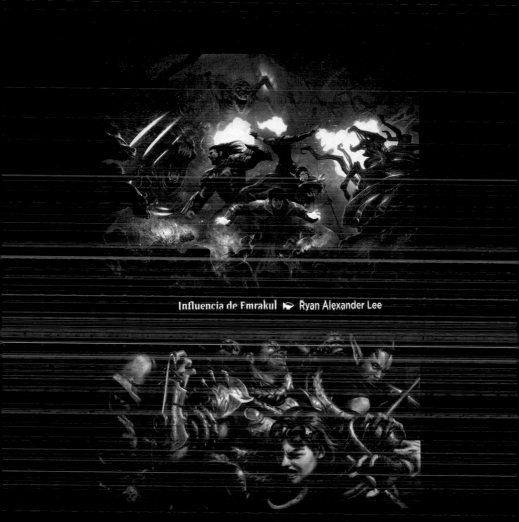

Influencia de Emrakul ✒ Ryan Alexander Lee

Intersticial de *Luna de Eldrich* ✒ Eric Deschamps

Abrumados por los habitantes de Innistrad a quienes la presencia
de Emrakul lleva a la locura, los Guardianes están a punto de ser vencidos....

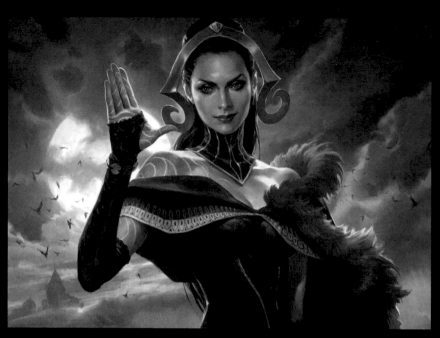

Juramento de Liliana ◆ Wesley Burt

«Mantendré la guardia. ¿Contentos?»

LILIANA VESS

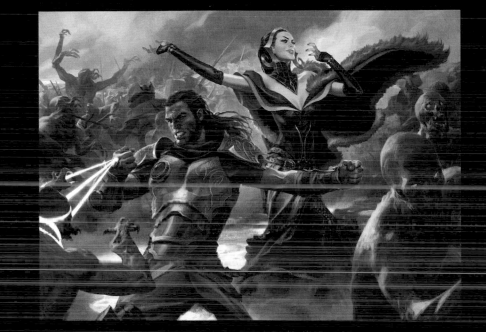

Despliegue de los Guardianes ✒ Wesley Burt

La oportuna intervención de Liliana y su ejército de zombis hizo girar las tornas, cosa que permitió a los Guardianes hacerse con Emrakul.

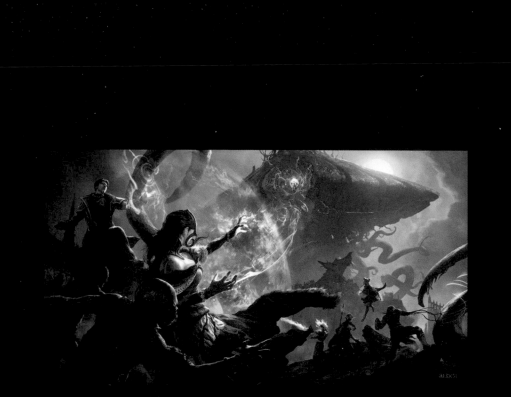

Intersticial de *Luna de Eldrich* ✎ Aleksi Briclot

Uniendo una vez más sus magias, los Guardianes
vencieron al último titán Eldrazi, aprisionando
a Emrakul en la luna de Innistrad.

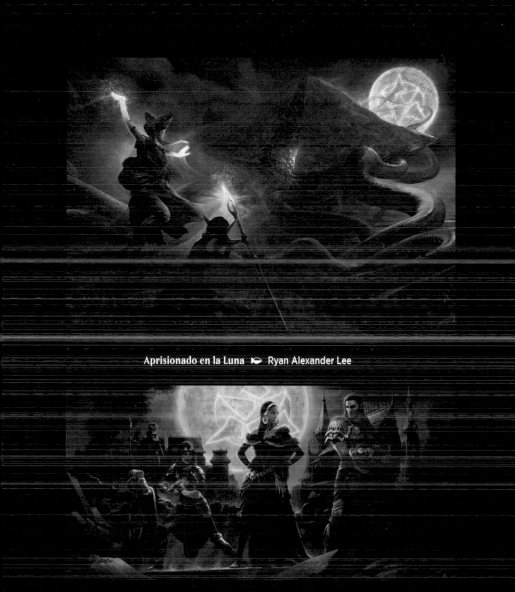

Aprisionado en la Luna ✎ Ryan Alexander Lee

Intersticial de *Luna de Eldrich* ✎ Zack Stella

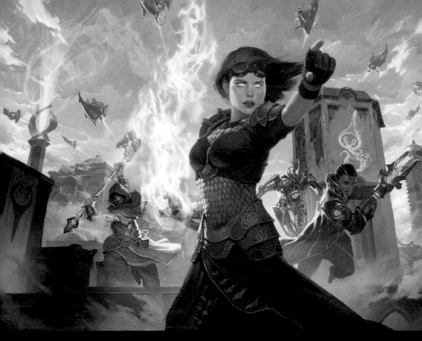

Key art para *La Revuelta del Éter* ⬡ Clint Cearley

En el plano de Kaladesh, los Guardianes lucharon contra Tezzeret
y Dovin Baan, dos planeswalkers que se infiltraron en la Feria de
Inventores bajo las órdenes de Nicol Bolas.

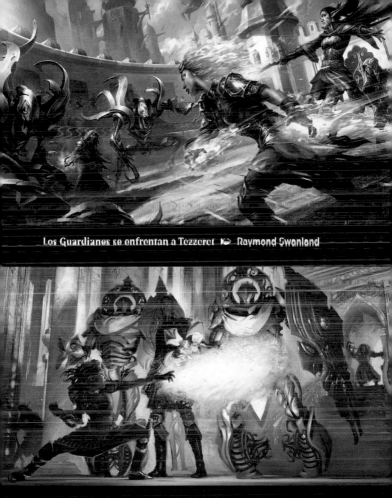

Los Guardianes se enfrentan a Tezzeret 🐦 Raymond Swanland

Chandra Nalaar se enfrenta a Dovin Baan 🐦 Anthony Palumbo

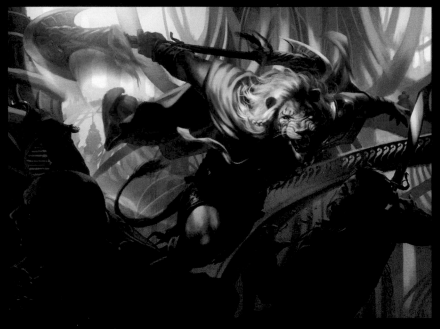

El momento oportuno ➤ Chris Rallis

Juramento de Ajani ⤝ Wesley Burt

«Hasta que todos encuentren su hogar,
mantendré la guardia.»

AJANI MELENA DORADA

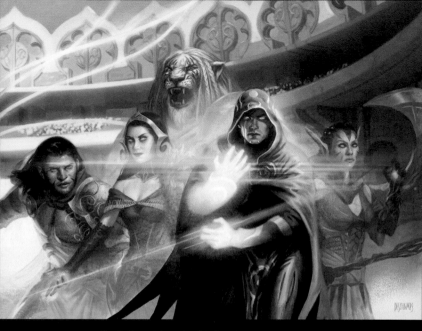

Revés Dramático ✒ Eric Deschamps

Con la ayuda de Ajani Melena Dorada, los Guardianes expulsaron
a Tezzeret y a Dovin Baan de Kaladesh..., pero no antes de que
Tezzeret pudiera conseguir el Puente Planar para Bolas.

Key art para *Hora de Devastación* ✏ Tyler Jacobson

Mientras tanto, el mismo Bolas tiene perspectivas
para el plano de Amonkhet, otra pieza clave de su plan.

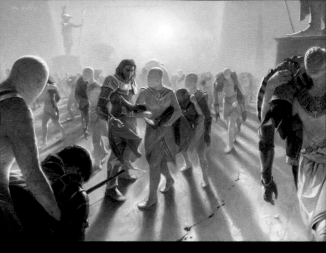

Procesión Consagrada ❧ Victor Adame Minguez

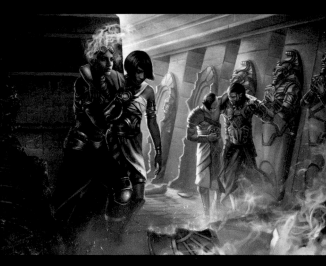

A la fuerza ❧ Magali Villeneuve

Al descubrir el complot de Bolas para quedarse con los guerreros más fuertes de los torneos de gladiadores de Amonkhet para formar un ejército, los Guardianes tratan de intervenir.

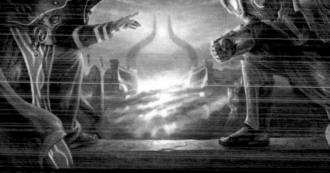

Planes Estratégicos ✒ **Matt Stewart**

«Cuando empezamos a replantearnos las relaciones entre los Guardianes, llevamos a cabo un ejercicio en el que pensábamos qué ocurriría si Jace y Gideon trataran de mover un sofá. Por supuesto, Jace trazó plan alternativo tras plan alternativo, mientras Gideon hacía todo el trabajo.»

Jenna Helland, diseñadora principal

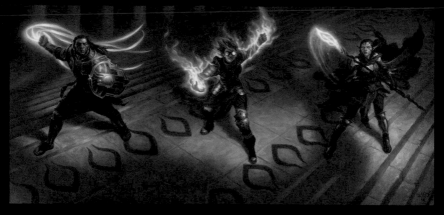

Chandra, Gideon y Nissa ❧ Chris Rahn

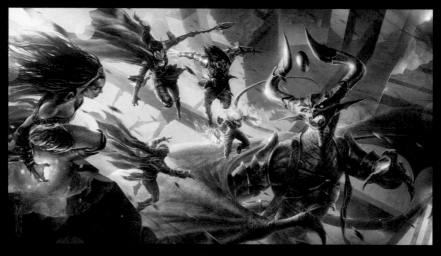

Intersticial de *Hora de Devastación* ❧ Raymond Swanland

Una vez revelada la verdad que está detrás de Amonkhet,
los Guardianes se enfrentaron juntos a Bolas.

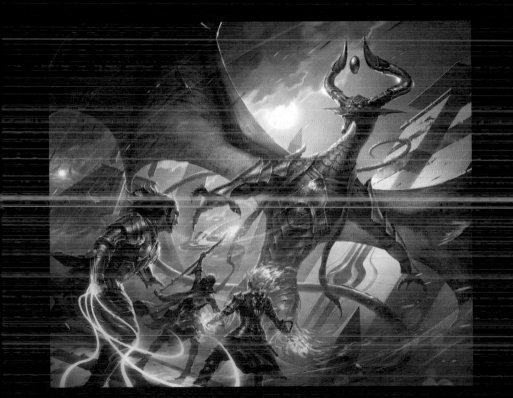

Archienemigo Nicol Bolas ✒ Raymond Swanland

Los Guardianes, que no son
rivales para el poder y la mente
estratégica de Nicol Bolas,
cayeron uno por uno ante él.

Hora de Devastación 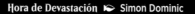 Simon Dominic

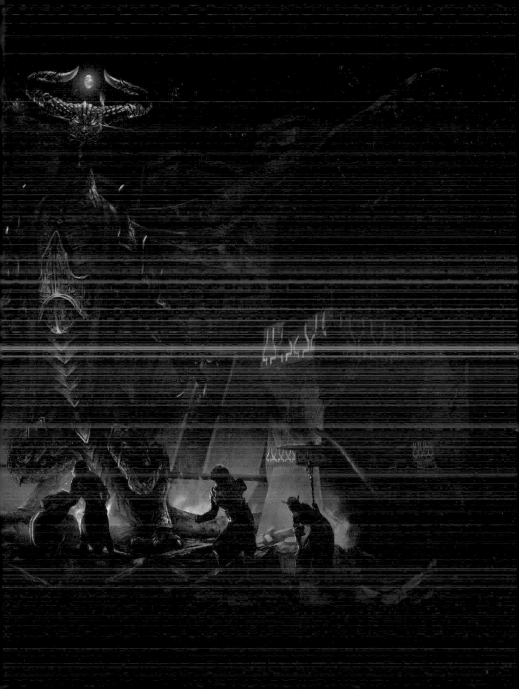

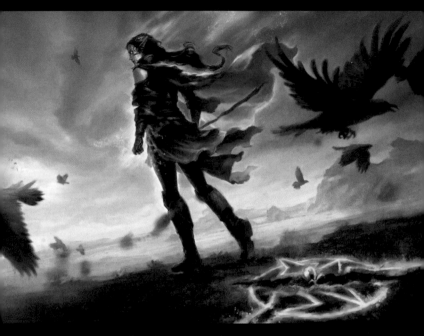

Lazo Roto 🖎 **Ryan Yee**

«'No.' Nissa se alejó aún más de ellos, con el semblante duro como el mármol.
'No soporto ver otro plano hecho trizas antes de reconstruir mi propio hogar. Lo siento,
pero mi guardia terminó.' '¡Nissa!', gritó Chandra. Pero Nissa ya estaba abandonando
el plano. Por un instante, su silueta brilló con una luz verde y el aire se llenó
de sombras de enredaderas y hojas en torno a ella. Y entonces desapareció,
dejando atrás un aroma a plantas y flores que pronto se disipó.»

Regreso a Dominaria: Episodio 1, página 20, escrito por Martha Wells

En Dominaria, los Guardianes conocieron al más gran héroe del plano, Teferi.

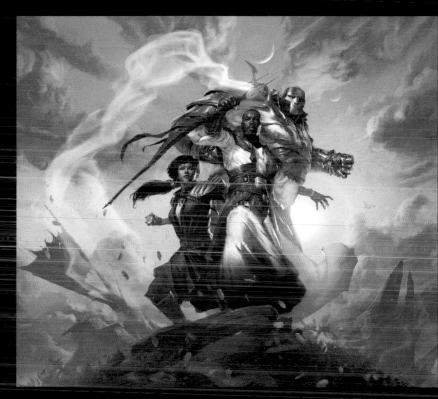

Key art **para** *Dominaria* ✒ **Tyler Jacobson**

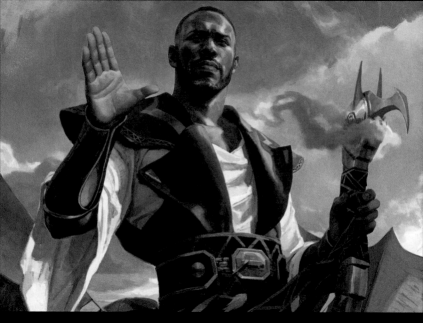
Juramento de Teferi ✥ Wesley Burt

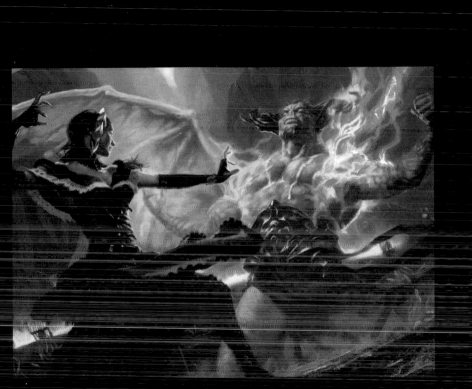

Ajuste de Cuentas 🖉 Yongjae Choi

«Nicol Bolas se materializó de la oscuridad; su forma oscura
cubierta de escamas se irguió sobre ella y todo el peso
de su presencia eliminó la luz y el aire del mundo.

'Deberías haber leído los detalles de tu pacto
con más atención, Liliana. No pareces ser consciente de que,
una vez muertos tus demonios, el contrato pasa a su agente. Yo.'»

Regreso a Dominaria: Episodio 12, página 244, escrito por Martha Wells

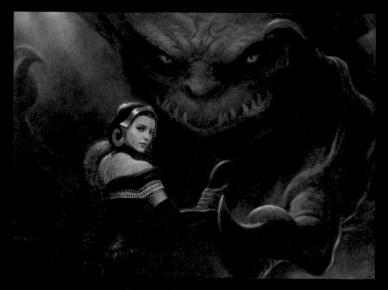

En las garras de Bolas ❧ Zack Stella

Ligada a Bolas por el pacto que creía roto, Liliana dirigió al ejército
de Eternos desde Amonkhet mientras se transportaban
hasta el plano de Ravnica a través del puente Planar.

La comandante Liliana ✒ Karla Ortiz

La llegada de su ejército de Eternos a Ravnica significaba que Nicol Bolas estaba llegando a la última etapa de su apuesta para conseguir el poder definitivo. Con las últimas piezas de su plan en marcha, Bolas intentó ascender a la deidad, cosa que puso en peligro a todo el Multiverso.

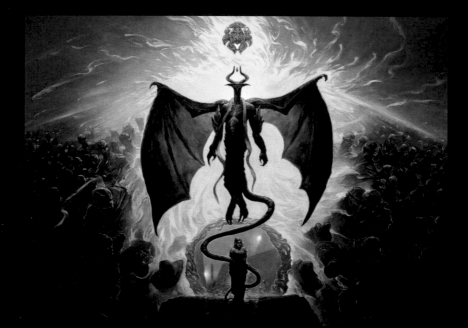

Comienza el Juego Final ✒ Noah Bradley

Al reconocer que los planeswalkers tienen que unir sus fuerzas
contra Nicol Bolas, la misteriosa asesina de fantasmas Kaya
decidió permanecer junto a los Guardianes.

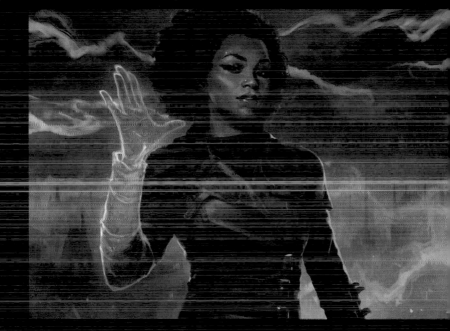

Juramento de Kaya 🖎 Wesley Burt

«Para que todos reciban lo que realmente
merecen, mantendré la guardia.»

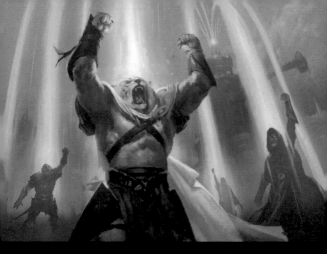

Encendido del Faro ⤚ Slawomir Maniak

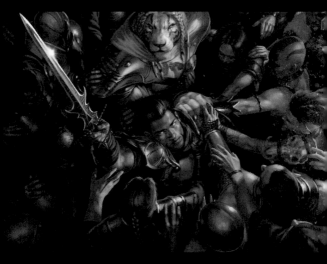

Promesa de Unidad ⤚ Chris Rallis

Decididos a detener a Nicol Bolas, Ajani y Gideon reunieron
junto a ellos a planeswalkers de todo el Multiverso.

Ataque a la Ciudadela ✍ **Grzegorz Rutkowski**

Los Guardianes, a los que se une el ejército de planeswalkers,
se lanzan a la batalla contra Nicol Bolas que determinará el destino del Multiverso...

Título original en inglés: *MAGIC: THE GATHERING: RISE OF THE GATEWATCH:*
A VISUAL HISTORY

© 2019, Wizards of the Coast LLC. Wizards of the Coast, Magic: The Gathering,
sus respectivos logos, Magic, el símbolo de planeswalker, los símbolos de maná
y los nombres de los personajes y sus características distintivas son propiedad
de Wizards of the Coast LLC y están usados con permiso.

Todos los derechos reservados.

Primera publicación en lengua inglesa en 2019 por Abrams Comic Arts,
un sello de Harry N. Abrams, Incorporated, Nueva York.

Primera edición: octubre de 2021

© de la traducción: 2021, Mónica Rubio
© de esta edición: 2021, Roca Editorial de Libros, S. L.
Av. Marquès de l'Argentera 17, pral.
08003 Barcelona
actualidad@rocaeditorial.com
www.rocalibros.com

Impreso por Egedsa
ISBN: 978-84-18014-57-4
Depósito legal: B 14207-2021

RE14574

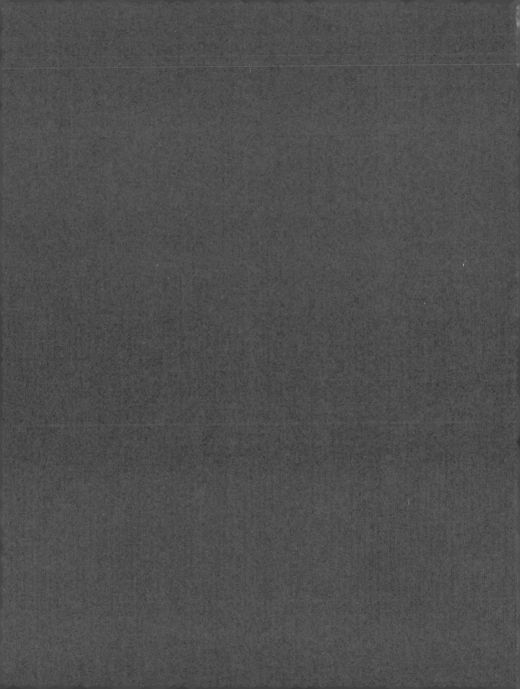